Type Tricks: Your Personal Guide to Type Design

Sofie Beier

KB100343

활자 기술: 라틴 활자 디자인을 위한 실천 지침
Type Tricks: Your Personal Guide to Type Design

2019년 2월 11일 초판 인쇄 • 2019년 2월 20일 초판 발행 • 지은이: 소피 바이어
옮긴이: 김병조 • 펴낸이: 김옥철 • 주간: 문지숙 • 편집: 박지선 • 디자인: 김병조
커뮤니케이션: 이지은 • 영업관리: 강소현 • 인쇄: 스크린그래픽 • 제책: SM북
펴낸곳: (주)안그라픽스 우10881 경기도 파주시 회동길 125-15 • 전화: 031 955 7766 (편집)
031 955 7755 (고객서비스) • 팩스: 031 955 7744 • 이메일: agdesign@ag.co.kr
웹사이트: www.agbook.co.kr • 등록번호: 제2-236 (1975년 7월 7일)

Type Tricks: Your Personal Guide to Type Design
by Sofie Beier

이 책의 국립중앙도서관 출판예정도서목록 (CIP)은 서지정보유통지원시스템 웹사이트
(seoji.nl.go.kr)와 국가자료공동목록시스템 (nl.go.kr/kolisnet)에서 이용할 수 있습니다.
CIP 제어 번호: CIP2019003880

ISBN 978-89-7059-992-2 (03600)

김병조의 활자체 글립스 산스 (Glyphs Sans)는 웹페이지 bjkim.kr/typetricks에서
내려받을 수 있습니다. 인증 번호: TT190220

활자 기술: 라틴 활자 디자인을 위한 실천 지침

소피 바이어 지음
김병조 옮김

안그라픽스

서문

미국의 재즈 음악가 찰리 파커 (Charlie Parker)는 즉흥 연주를 다음과 같이 설명했다. "먼저 악기를 익힌 뒤 음악을 공부하고 그런 다음 배운 모든 것을 잊고 그냥 연주해라."

　　　이 책은 활자 디자인에서 즉흥 연주를 하기 전 익혀야 하는 여러 규칙들을 엮은 것이다. 또한 포지티브 형태와 네거티브 형태를 보는 방식과 의도한 대로 형태가 보일 수 있게 조정하는 기술을 다룬다. 이 기술들을 배우면 배울수록 당신은 그것들을 잊고 자신의 디자인을 자유로이 구사하게 될 것이다.

옮긴이의 말

「활자 기술」은 라틴 활자체를 디자인하는 데 필요한 일종의 기술
목록이다. 이 책은 새로운 활자체의 구상부터 활자 가족으로의
파생까지 각 단계에 필요한 기술을 풍부한 도판과 간명한 글로
소개한다. 성실한 기록의 힘을 보여주는 이 책은 오랫동안 검은
마술의 지위를 유지해온 활자 디자인 세계를 우리 곁으로 더욱
가까이 끌어내린다. 그런 일종의 탈신화 작업이 활자 제작이
비교적 어려운 한글 타이포그래피를 공부하는 이들에게 도움이
되리라 기대한다.

　　　라틴 타이포그래피 용어 가운데 한글과 공유하는 것은
한국어로, 그렇지 않은 것은 외래어 표기법에 따라 번역했다. 예를
들어 'baseline'은 한글의 '기준선'과 기본 개념이 같지만 각각
라틴 문자와 한글에 한정해 사용되므로 '베이스라인'으로 옮겼다.
언어와 역사적 맥락이 다른 용어를 억지로 번역해서 오해를
만드는 것보다 이것이 낫다고 생각한다.

　　　그 밖의 용어는 한국타이포그라피학회에서 편찬한 「타이포-
그래피 사전」 (2012년)과 어도비 애플리케이션 한국어판을 우선
참조했지만, 띄어쓰기는 따르지 않았다. 특히 옮긴이도 공저자로
참여한 「타이포그래피 사전」은 거의 모든 복합 명사를 붙여 쓴다.
이를테면 'graphic design'을 '그래픽디자인'이라고 쓰는 것인데,
여기에는 뚜렷한 근거도 없고 조판에 방해되므로 명사를 띄어
쓰는 한국어 맞춤법의 기본 원칙을 되도록 따랐다.

　　　본문 아래에는 도판에 사용된 폰트 이름을 한국어로 순서-
대로 표기했다. 사실 라틴 폰트는 컴퓨터 운영 체제와 디자인
프로그램의 언어 설정과 관계 없이 그 이름이 라틴 문자로 표시-

되므로 이것을 굳이 한글로 표기할 필요가 없지만 원어가 무엇-인지 모르고 'Garamond'을 '가라몽'이 아니라 '개러몬드'라고 읽는 입문자를 위해 본문에는 한글로 표기했다. (물론 모든 폰트의 원어를 정확히 알 수 없다는 실무적 문제는 여전히 논쟁거리이며 영어식으로 읽는 것이 유일한 선택지처럼 보이기도 한다.) 폰트의 라틴 문자 이름, 디자이너, 제작사는 부록에서 찾을 수 있다.

지면 하단에 작은 글자로 옮긴이 주를 달았다. 이 주는 본문 내용을 독자가 실행할 때 필요한 기술 정보와 알아두면 유용한 역사적 지식을 담고 있다. 저자의 의견과 반대되는 주도 있는데 두 의견 사이에서 학습자가 능동적으로 판단하기를 바란다.

한편 나는 디자이너로서 책을 다시 디자인했다. 먼저 옮긴이 주와 독자의 메모, 도판의 주목성을 고려해 원서 판형에서 세로 20밀리미터 키웠다. 그리고 활자체가 잘 보이도록 장식 요소를 덜어냈다. 원서와 같이 두 개의 별색을 사용하되 활자가 잘 보이도록 본문과 도판에 하나씩 썼고 펼쳐두고 작업하기 편리하도록 제책 방식을 바꿨다.

조판에는 설명이 필요한 몇 가지 타이포그래피 장치를 사용했다. 이 책은 원어의 하이픈 (-)을 생략하고 붙여 쓰는 한국 출판계의 관행을 따르지 않고 하이픈을 살렸다. 또한 효율적인 지면 활용과 아름다운 왼끝 맞추기를 위해 긴 단어를 자르는 용도로 하이픈을 사용했다. 한국어에는 아직 하이픈 사용에 관한 규정이 없지만 이 책에는 명사에 붙는 조사를 포함해서 하이픈에 의해 잘리는 단어의 앞과 뒷부분 모두 두 글자 이상이어야 한다는 원칙을 적용했다. 예를 들어 '타이포그래피를'에서 하이픈이

들어갈 수 있는 위치를 표시하면 '타이-포-그-래-피를'이다.

제목 표기는 홑낫표 (「 」)로 통일했다. 한국에서는 제목을 매체에 따라 홑낫표, 겹낫표, 홑화살괄호, 겹화살괄호, 큰따옴표, 작은따옴표 등으로 구분해 표기하는 경우가 많다. 그러나 구분 기준이 출판사마다 다르고, 모든 매체를 포괄할 수도 없으며, 입력이 매우 번거롭다. 제목 표기는 홑낫표와 큰따옴표만 활용해도 충분하다고 생각한다. 그리고 닫는 홑낫표를 다른 인용 부호들처럼 상단으로 뒤집어서 이동시켰다.

번역과 편집, 디자인에 관해 설명할 것이 많지만 전부 소개하지 않아도 이 책을 이해하는 데 아무런 지장이 없다. 과한 해설은 이 작은 책에 오히려 거추장스러울 것이다. 독자에게 낯선 것이 있다면 번역자이자 디자이너로서 낡은 관습에서 벗어나 아름다움과 합리성을 좇은 시도로 이해하길 바란다.

나의 여러 제안을 받아준 저자 소피 바이어 그리고 출판을 지원해준 안그라픽스의 문지숙 주간과 박지선 편집자, 박민수 디자이너에게 고마운 마음을 전한다.

김병조

용어

글자 / 활자 / 글자꼴 / 활자체

활자 (type)와 (손)글씨 (handwriting)는 글자 (letter)에 포함되는 개념으로서 활자는 반복 사용을 위해 인위적으로 디자인된 글자를, 글씨는 손으로 쓴 글자를 뜻한다. 여기에 형태를 뜻하는 접미사 '꼴'을 더하면 글자꼴, 활자꼴, 글씨꼴이란 표현이 만들어지며, 일정한 양식을 뜻하는 접미사 '체'를 더하면 글자체, 활자체, 글씨체가 된다. 이 책은 영어 letterform을 글자꼴, type과 typeface를 활자체로 번역했고, 개념 범위가 모호한 용어 서체, 글꼴은 사용하지 않았다.

라틴 문자

라틴 문자 (Latin script)는 로마자 (Roman script)라고도 불리며 영어를 포함한 여러 유럽 언어를 기록하는 음소 문자 체계이다. 원래 라틴어의 문자였고 대문자 (uppercase)와 소문자 (lowercase)가 있다. 알파벳 (alphabet)은 음소 단위를 가리키며 일반적으로 라틴 문자 집합을 뜻한다. 라틴어, 영어, 이탈리어에 사용되는 기본 스물여섯 글자 (A B C D E F G H I J K L M N O P Q R S T U V W X Y Z)에 독일어, 프랑스어, 포르투갈어, 스페인어 등에서 사용되는 확장 글자가 포함된다.

이탤릭 / 오블리크 / 슬랜티드

이탤릭 (italic)은 손글씨에 바탕을 둔 기울어진 활자체 양식이다. 반면에 오블리크 (oblique)와 슬랜티드 (slanted)는 기울어져 있으나 손글씨와 관계가 없다. 오블리크와 슬랜티드는 '기울어진 로만체'를 의미하며 19세기 석판 인쇄공들이 이탤릭을 잘못 이해하여 글자를 기울여 그린 것에서 비롯되었다. 기울어진 특징만 가진 산세리프에 오블리크라는 표현을 자주 쓴다.

폰트

금속 활판 인쇄에서 폰트 (font)는 한 벌의 활자체로서 글자 크기가 한 가지이다. 디지털 매체에서는 글자 크기를 자유롭게 수정할 수 있기 때문에 디지털 폰트에는 물리적 크기 개념이 없다. 오늘날 폰트는 디지털 폰트 파일을 가리킬 때 자주 사용되며 이 책에서도 폰트는 대체로 디지털 파일을 가리킨다.

트루타입 / 오픈타입

트루타입 (TrueType)은 어도비의 포스트-스크립트와 타입 원 (Type 1) 형식의 한계를 극복하기 위해 애플과 마이크로소프트가 개발한 유곽선 폰트 형식이다. 글자 크기를 조절할 수 있고 저해상도 모니터를 위한 힌팅 (hinting) 기술을 사용한다. 오픈타입 (OpenType)은 트루타입을 확장시킨 것으로 포스트스크립트 정보를 포함한다. 다양한 운영체제를 지원하고 유니코드 표준을 따르며, 더 많은 문자 지원하므로 파일 크기가 오류가 적다. 오픈타입 폰트의 확장자 TTF는 트루타입 방식, OTF는 포스트스크립트 방식을 지원하는데 획을 그리는 방식의 차이로 일반적으로 OTF 포맷을 권장한다.

유니코드

유니코드 (Unicode)는 글자와 부호를 입력하고 표시하는 데 사용되는 코드 체계이다. 1991년에 1.0버전이 발표되었고 1993년에 국제표준화기구 (ISO)로부터 국제 표준으로 지정되었다. 이후 꾸준히 업데이트되어 현재 140개 이상의 언어를 지원한다.

참고

— 유지원. "라틴알파벳의 이탤릭체와 한글의
　흘림체 비교 연구", 「글짜씨 1–280」.
　파주: 안그라픽스. 2010년.
— 이용제. "타이포그래피에서 글자, 활자, 글씨
　쓰임새 제안", 「글짜씨 281–544」.
　파주: 안그라픽스. 2010년.
— 한국타이포그라피학회. 「타이포그래피 사전」.
　파주: 안그라픽스. 2012년.

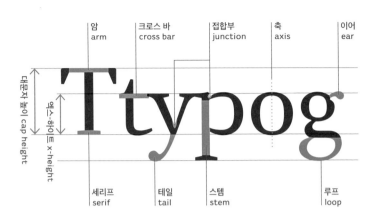

암
arm

크로스 바
cross bar

접합부
junction

축
axis

이어
ear

대문자 높이 cap height

엑스-하이트 x-height

세리프
serif

테일
tail

스템
stem

루프
loop

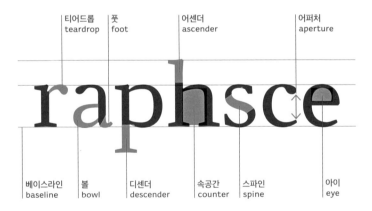

티어드롭
teardrop

풋
foot

어센더
ascender

어퍼처
aperture

베이스라인
baseline

볼
bowl

디센더
descender

속공간
counter

스파인
spine

아이
eye

차례

4 글자에서 단어로

5 벡터

6 간격

7 이탤릭과 슬랜티드 글자

8 두께

부록: 활자체 분류

활자체 목록

1 구상

기능적인 활자체를 디자인하려면 글자와 단어의 부분과 전체를 동시에 다뤄야 한다. 제작 초반에 활자체의 특징과 스타일에 관해 많은 시간을 투자하는 것이 좋다. 이 과정은 결코 시간 낭비가 아니다. 밖으로 나가 동시대 타이포그래피 환경, 역사적인 레터링에서 영감을 얻고 활자체의 기능성, 역사적 사건과 활자체의 관계 그리고 필기구에 따른 글자꼴의 차이 같은 문제에 주목하자. 그것은 디자인 요소와 문헌을 연결하여 새로운 것을 창출할 수 있는 흥미-진진한 기회를 당신에게 제공할 것이다.

Cigarer, Cigarett

& Tobakker

INDKJØRSEL
FORBUDT.

Ungarnsgade

1 - 11

획의 구조

펜으로 글자를 그릴 때에는 펜을 누르지 않고 위에서 아래로,
왼쪽에서 오른쪽으로 써야 한다. 글자의 비율을 잡을 때도 펜을
길잡이로 활용할 수 있다. 납작 펜을 쓰면 각도의 변화로 획의
굵기를 다양하게 구사할 수 있다.

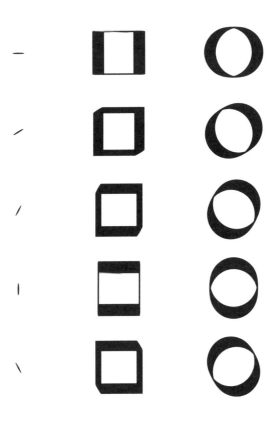

글자의 골격

글자의 골격은 다른 모든 요소가 더해지는 기본 구조이다.

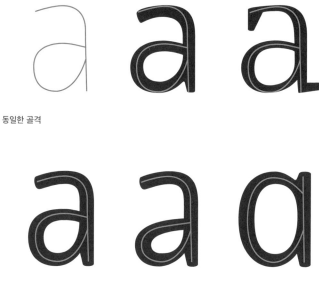

동일한 골격

상이한 골격

활자체의 개성

초콜릿이나 자동차 판매에 적합한 활자가 따로 있다는 데 많은
사람들이 동의한다는 것을 보여주는 연구 결과가 있다. 활자체의
여러 요소를 바꾸면서 그 성격이 어떻게 바뀌는지 살펴보자.

오빈크

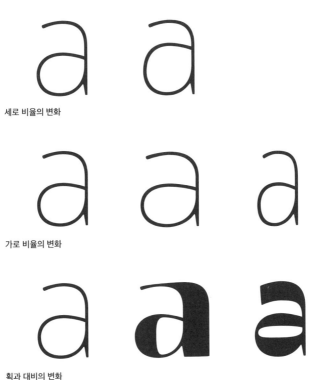

세로 비율의 변화

가로 비율의 변화

획과 대비의 변화

20

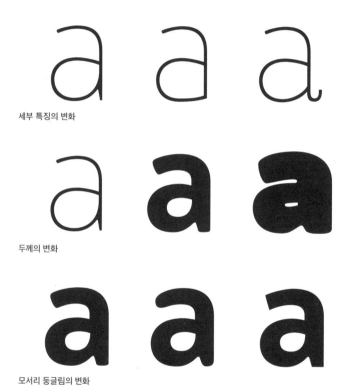

세부 특징의 변화

두께의 변화

모서리 둥글림의 변화

모듈러

만약 제한된 수의 형태 모듈로 자신을 제한하고, 그것을 다양한
역할로 활자 전반에 적용하면 그러한 자기 구속 없이는 상상하기
힘든 방식으로 모든 글자를 만들 수 있다.

콜 파이브, 니티 모스트로 디스코, 클립, 비스미트

개성이 강한 활자체는 가독성이 덜 중요한 짧은 헤드라인에
자주 사용된다. 이것은 디자이너가 비교적 자유롭게 모양과 형식을
다뤄 남다른 스타일을 찾도록 해준다. 이런 활자체의 목적은
메시지를 전달하는 것뿐만 아니라 시선을 끄는 것이기도 하다.

GT 햅틱, 브라가, 파키어, 악타 포스터

Rotating

BEAUTY

Typhoon

Speedo

휴머니스트 대문자의 비율

고대 로마의 비문에서 유래한 휴머니스트 대문자는 둥근 글자들의
너비가 원의 크기에 좌우되기 때문에 각 글자의 너비가 상당히
다르다. 예를 들어 B는 아래위로 쌓기 위해 축소된 두 개의 D에
기초하고 그 결과 B와 거기에서 파생된 글자들은 폭이 좁다.

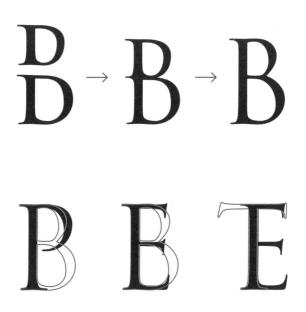

휴머니스트는 하나의 활자 계통을 뜻하기도
하고 인간적 형태를 가리킬 때도 있다. 위 설명은
전자에 해당한다. 204쪽 참조.

반면 H처럼 두 개의 세로획을 기초로 하는 글자는 일반적으로
O의 너비를 따른다. 그리고 S는 두 개의 작은 원으로 만들어지고
따라서 너비도 좁다.

트라얀

일정한 너비의 대문자

현대의 대문자는 비교적 일정한 너비를 지향하며, 그에 따라
늘어난 원형을 가지게 되었다.

에우로스틸레 넥스트

ABCDEFGHIJKLM
NOPQRSTUVWXYZ

위 예시는 조금 극단적인 사례이다. 지은이가
말하는 일정한 너비의 대문자는 표면적 유행이
아니라 다양한 글자 조합에서도 글자의 시각적
크기를 일정하게 하고 가독성도 높일 수 있는
기능적인 선택으로 이해된다.

독특한 디테일

활자체의 디테일은 글자가 큰 헤드라인에서 잘 드러난다. 그러나
몇 개의 단어만으로는 특징적 요소가 드러나지 않을 수 있다. 반면
긴 글은 글자가 작지만 활자체의 특이점을 반복해서 노출한다.
이런 이유로 안내판과 헤드라인을 위한 활자체는 본문용 활자체-
보다 차별점과 참신함을 보이기 어려울 수 있다.

a few words

A typeface applied in the layout of just a few words will be able to
sustain a more unusual look than if the same typeface is set in a
layout with large amounts of text. An unusual feature will appear
more dominant in larger portions of text due to the repeated pres-
ence in the field of vision. If the layout contains only a few words,
the special feature will only be present a few times and hence
appear less dominant. This means that many typefaces for signage
and headlines can get away with a higher degree of letter differen-
tiation and novelty than type used in running text.

약 40,000 단어의 텍스트를 분석한 코넬
대학교의 2004년 연구에 따르면 영어
텍스트에는 e가 12.02%로 가장 자주 사용되며
t a o i n s h r d l c u m w f g y p b v k j x q z
순으로 빈번하게 쓰인다.

멀거나 작은 활자

멀리 있는 큰 글자와 가까이 있지만 작은 글자는 같은 크기로
보인다. 따라서 이 두 가지 용도를 위해 디자인된 활자체는 작은 획
대비, 비교적 큰 어퍼처, 넓은 속공간 같은 여러 특성을 공유한다.

오빈크

획 대비가 작은 활자체는 멀리 떨어져 있거나 작은 글자를 읽을 때 도움이 된다. 반대로, 대비가 큰 것은 가까이 있거나 큰 헤드라인에 적합하다.

nn

공간 절약

헤드라인은 좁은 공간에 글자를 욱여넣어야 할 때가 많다. 이런 용도의 활자체는 전체 또는 일부 글자가 좁게 디자인된다. 후자의 경우 대다수 독자는 일부 글자가 좁은 것을 알아채지 못한다.

록키, 걸리버

Efficient

모든 글자가 좁은 활자 (글자 크기 90 Q)

Efficient

일부 글자만 좁은 활자 (글자 크기 90 Q)

과거에는 포인트 (pt) 단위와 밀리미터를 함께 사용했지만 단위가 통일되지 않으면 글자 크기와 글줄 사이를 계산하기 어렵다. 0.25 mm를 뜻하는 Ha와 Q 단위를 사용하며 각각 조판과 글자 크기에 사용된다.

용도에 따른 간격

안내판이나 작은 글자를 위한 활자체는 여백이 넉넉해야 가독성이
높다. 글이 어두운 바탕에 밝게 표시된 경우에는 간격이 훨씬
넓어야 한다.

인포 텍스트, 인포 디스플레이

Assimilate

본문을 위한 간격

Assimilate

안내판이나 작은 글자를 위한 간격

Assimilate

검은 배경의 안내판이나 작은 글자를 위한 간격

스템의 경사

독서 방향을 강조하기 위해 수직 스템의 끝부분에 약간의 경사를
줄 수 있다.

파이크 텍스트

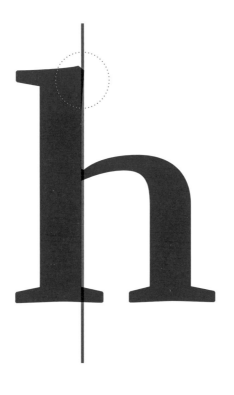

획의 경사가 독서 방향만 강조하는 것은 아니다.
예를 들어, 글자가 아주 작은 인쇄물에서 획 끝이
뭉개질 때 작은 경사를 더하면 형태를 또렷하게
만들 수 있다.

어퍼처

글자가 아주 멀리 있거나 작아서 디테일을 보기 힘든 경우 열린
어퍼처는 가독성을 높여준다.

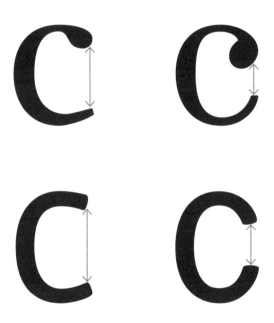

세리프의 비율

수평적 강조와 글자의 균형을 위해 독서 방향으로 세리프 길이를
늘릴 수 있다.

티사

Kinder

수평적 강조

글자 골격을 수평적으로 강조하면 독서 흐름을 강화하는 데
도움이 될 수 있다.

스위프트 노이에

CSRG

bistrg

엑스-하이트의 비율

소문자의 주요 정보가 엑스-하이트 영역에 있기 때문에 큰 엑스-하이트는 멀리 있거나 작은 글자를 읽는 데 도움이 된다. 그러나 엑스-하이트가 지나치게 크면 글자를 구분하기 힘들다.

파이크 마이크로, 파이크 디스플레이

hx hx

큰 엑스-하이트
작은 엑스-하이트

hnpo

지나치게 큰 엑스-하이트

2 스케치

스케치의 역할을 과소평가하지 말자. 펜과 종이로 스케치하면 곡선을 완전히 통제할 수 있다. 그러나 충분한 연습 없이 컴퓨터로 스케치하면 베지어 곡선이 글자꼴을 지배하게 된다. 어떤 도구를 사용하든 올바른 스케치 방법을 선택하면 글자의 디테일을 체계적으로 다듬을 수 있고, 글자를 그리는 동안에도 앞서 했던 선택을 수정하기 용이하다.

베지어 곡선 (Bézier curves)은 오늘날 대다수 디자인 프로그램이 채택하고 있는 벡터 드로잉 방식이다. 132쪽 참조.

외곽선 스케치

외곽선으로 스케치할 때에는 언제나 글자꼴과 반전 형태가 어떻게
만나는지 유의해야 한다. 외곽선 자체로는 어떤 형태를 만들지 않기
때문에 글자의 외곽선을 그리는 것은 대체로 생산적인 스케치
방법이 아니다.

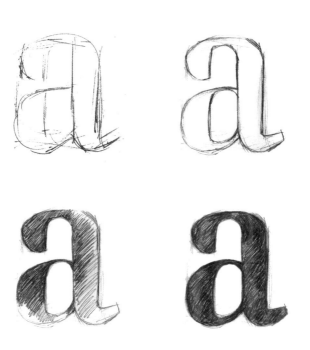

음영 스케치

음영으로 스케치하면 아직 존재하지 않는 글자꼴과 반전 형태의
만남이 아닌 흑과 백의 관계에 주목하게 된다. 밝은 음영으로
시작해서 점차 어둡게 나아가는 과정은 글자꼴을 다듬는 데에
도움이 된다.

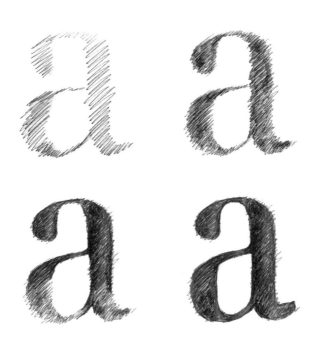

글자 대비를 어떻게 디자인할지 확신이 서지 않으면 필기구로
글자를 직접 써보자. 그런 다음 그것을 스케치 용지 뒤에 대고
디자인 가이드라인으로 참조할 수 있다. 글자는 높이 4 cm보다
크게 그리는 것이 좋다.

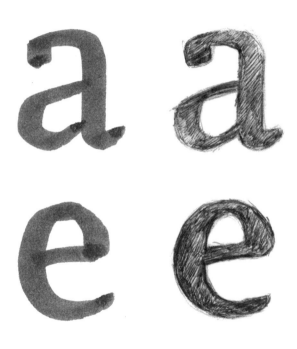

납작 펜의 획

캘리그래피 펜, 납작 붓, 납작 연필 등 일정한 각도로 잡는 납작 펜은 획이 넓고 평평하다. 이런 도구로 그린 글자는 필기구 기울기 때문에 글자의 축이 기울고 획의 가장 좁은 부분이 필기구 두께와 같으며, 획의 가장 두꺼운 부분은 필기구 너비와 일치한다.

어도비 장송

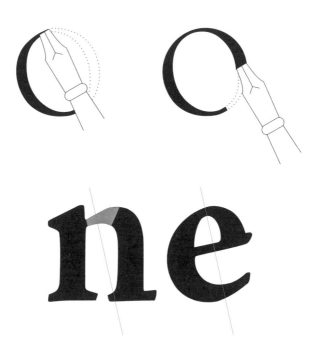

이 책에서 납작 펜 (broad-nib pen)은 딱딱한 펜에 국한되지 않고, 납작 붓처럼 납작 펜과 획 구조가 같은 필기구를 포함한다. 유연한 뾰족 펜 (flexible pointed pen)도 마찬가지로 일반적인 붓을 포함한다.

유연한 뾰족 펜의 획

유연한 필기구로는 촉이 뾰족한 캘리그래피 펜이나 끝이 예리한 붓 등이 있다. 세로획의 가장 두꺼운 부분은 지면을 향한 압력으로 펜이 퍼져서 생겨나고, 가장 좁은 부분은 필기구가 지면을 가볍게 스칠 때 만들어진다.

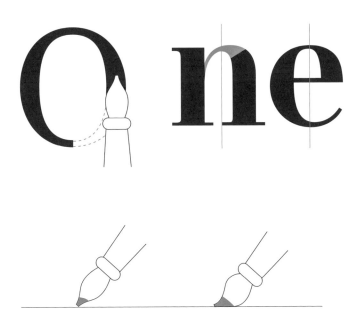

연필 두 개를 묶어서 쓰는 것은 납작 펜 획의 기본 구조를 이해하기에 좋은 기술이다. 이렇게 펜을 직접 만들어보고 다양한 각도로 잡고 써보면서 필기 실험을 해보자.

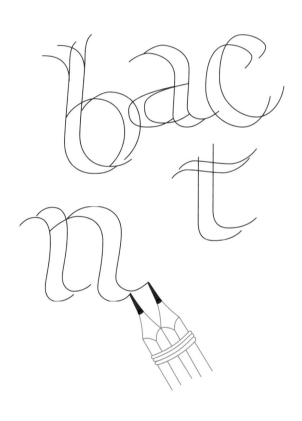

3 시각 보정

활자체를 디자인하다 보면 안정적인 리듬을 만들기 위해 문자의 다양한 요소들 사이에서 착시의 게임을 하게 된다. 이 과정에 사용할 수 있는 여러 기술이 있지만 모든 규칙에는 예외가 있다. 똑같은 수정도 활자체의 비율, 두께, 대비에 따라 글자꼴에 다른 영향을 준다. 그러므로 모든 상황에 적용할 수 있는 절대적 규칙이란 없다. 수학적 정확성보다 글자꼴에 관한 자신만의 지각적 판단을 언제나 우선시-해야 한다.

획의 두께

기계적으로 그려진 원과 사각형에서는 획의 가로 부분이 세로 부분보다 두껍게 보인다. 따라서 획 대비가 없는 활자체를 디자인하려면 가로획과 세로획에 약간의 대비가 있어야 한다.

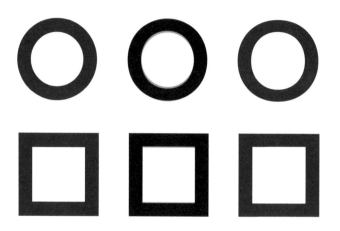

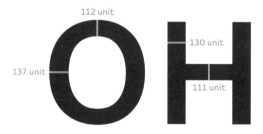

유닛 (unit)은 활자 디자인 프로그램에서 사용-되는 단위로서 글자를 그리는 정방형의 공간을 1,000개로 분할한 단위이다. 디지털 폰트의 글자 크기는 자유롭게 변하기 때문에 유닛 단위는 물리적 크기와 관계가 없다.

시각적 크기

사각형, 원, 삼각형의 높이가 같으면 사각형이 커 보인다.
시각적으로 같은 크기로 보이게 하려면 원과 삼각형의 높이가
사각형보다 높아야 한다.

바우

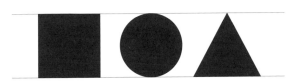

같은 높이

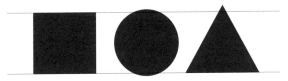

시각 보정 후

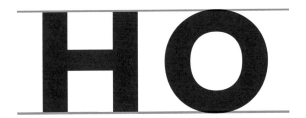

다른 형태를 시각적으로 같은 크기로 조정하는
작업은 면적을 같게 만드는 것이다. 그리고
시각적인 정사각형, 정원, 정삼각형을 만들려면
모두 너비를 조금 키워야 한다.

글자 너비

c와 e는 속공간이 열린 덕분에 내부의 흰색 공간이 상대적으로
커서 글자 너비가 o보다 좁아야 한다. 이런 방식으로 모든 글자의
닫힌 흰색 공간이 비슷한 크기로 보이도록 해야 한다.

아르노 프로, 파고

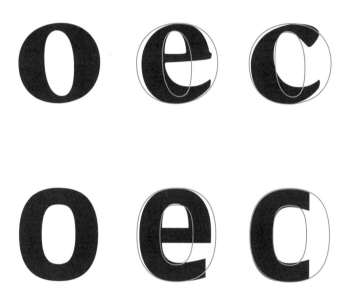

스템과 볼의 두께

볼의 불룩한 부분은 스템보다 두꺼워야 한다. 왜냐하면 볼은 곡선의 가운데 부분만 최대 두께에 도달하지만 스템은 최대 두께를 일정하게 유지하기 때문이다.

디도 디스플레이, 스태그 산스

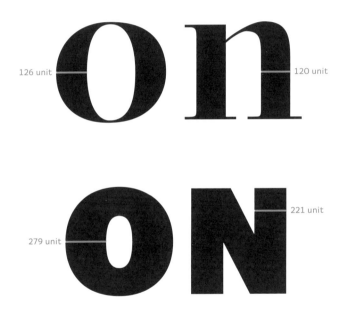

하지만 이 규칙은 획이 가늘거나 둥글고 각진 모양의 활자에는 적용되지 않는 경우도 있다.

오빈크, 에우로스틸레 넥스트

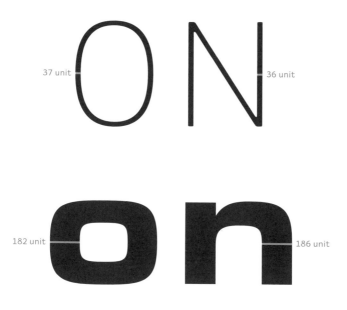

소문자의 접합부

곡선이나 사선이 스템과 만나는 지점에서 생기는 잉크의 번짐을
막으려면 접합부 부근의 획이 조금 가늘어야 한다.

베르톨트 악치덴츠 그로테스크, 아브니르 넥스트

nab

nab

r의 접합부

r의 접합부는 n의 접합부보다 깊게 파인 경우가 많다. 그렇지
않으면 스템까지 가지를 너무 멀리 뻗은 것처럼 보일 수 있기
때문이다.

스텔라, 티사

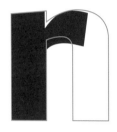

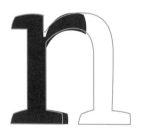

r은 n보다 곡선 상단이 완전하지 않기 때문에
곡률이 커야 비슷하게 휘어져 보인다. 반대로
곡선의 오른쪽 끝은 대체로 n과 비슷하거나 덜
휘어진다. 그렇지 않으면 너무 날카롭게 보일 수
있다.

다양한 획의 너비

스템도 부분적으로 너비가 다르다. 획이 교차하는 스템 윗부분은
획이 어둡게 뭉치지 않도록 아치 부분보다 좁게 만든다.

오빈크

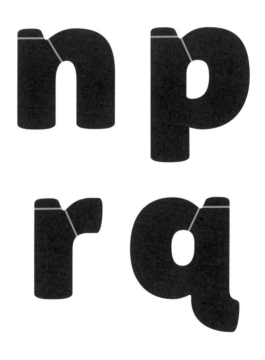

속공간과 스템

볼의 속공간이 스템 안쪽으로 파고들 수 있다. 이것은 글자의 내부
형태를 넓혀 가독성을 향상시킨다.

푸투라

본문 크기

작은 크기의 글자에서는 아주 가는 선이 사라져 제 기능을 못한다. 일반적으로 작은 글자를 위해 디자인된 본문용 활자체는 헤드-라인용에 비해 획 대비가 적고 엑스-하이트가 크다. 또한 조금 더 두껍고 넓적하며 열린 형태를 지닌 것도 특징이다.

그레타 텍스트, 그레타 그란데

small large

small large

본문용

small large

small large

헤드라인용

오래전부터 라틴 활자체는 가독성을 위해 크기별로 다르게 디자인되었다. 복각 활자체의 출처를 밝힐 때 활자 이름, 제작사와 함께 견본집의 글자 크기도 기재하는 것이 좋다.

헤드라인 활자체는 허용된 공간에 최대한 많은 글을 넣어야 할 때가 많다. 이를 위해 어센더와 디센더를 줄이고 글자를 좁게 만들 수 있다. 물론 고전적인 우아함을 위해 작은 엑스-하이트와 큰 대비를 사용하기도 한다.

록키 컴프레스트, 그로첵 컨덴스트, 스카치 모던 디스플레이

Technology

Appearance

Fashion

대문자 크로스바

사각형의 수치적 중심과 지각적 중심은 다르다. H의 크로스바와
E의 가운데 선은 수치적 중심보다 살짝 위에 위치해야 한다.

수치적 중심

지각적 중심

상부와 하부의 비율

복층 구조의 글자에서 상부와 하부의 크기가 같으면 상부가
하부보다 크게 보인다. 따라서 두 부분이 같은 크기로 보이려면
상부가 하부보다 작아져야 한다.

BS3

상하 동일 크기

BS3

축소된 상부

세리프의 길이

스템이 둘인 글자는 안쪽 세리프가 바깥쪽보다 짧아야 글자의
속공간이 닫혀 보이지 않는다.

스위프트 노이에

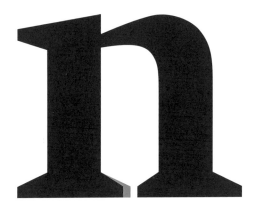

이탤릭을 만들기 위해 글자를 오른쪽으로
기울이면 왼쪽 세리프가 길어 보이기 때문에
시각적으로 길이를 조정해야 한다.

u와 n의 닫힌 공간

일반적으로 n은 속공간 양쪽으로 안쪽 세리프가 있지만, u는 오른쪽 스템에만 있다. 따라서 두 글자의 내부 공간이 같은 크기로 보이도록 u의 속공간 너비를 n보다 살짝 좁힐 때가 많다.

카를로 세리프, 밀러

휘어진 스템

v와 w의 스템이 직선으로 보이도록 스템 아래쪽에 약간의 곡선을
더할 수 있다.

밀러

홑글자와 겹글자

다른 글자를 반복해 만들어진 쌍글자와 겹글자가 같은 크기로
보이도록 m은 너비를 좁힌 두 개의 n을, w는 너비를 좁힌 두 개의
v를 결합해 만든다.

헬베티카 노이에

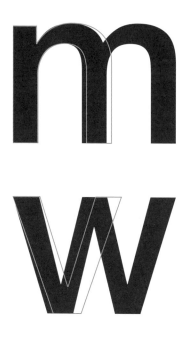

겹글자는 획이 많기 때문에 밝기를 유지하기
위해 가운데 스템이 다른 획보다 가늘다. W를 두
개의 V가 포개진 것이 아니라 겹쳐진 모양으로
그릴 때에는 포겐도르프 착시 (Poggendorff
illusion)를 주의해야 한다. 72쪽 참조.

세리프와 균형

f와 r 같은 비대칭 글자는 기울어 보일 수 있다. 이 문제는
베이스라인 세리프를 오른쪽으로 확장해서 해결할 수 있다.

칸사, 마프라

form

form

F, P, f, p, q, r처럼 글자 하단 한쪽이 비어 있으면
대체로 균형을 맞추기 위해 빈 공간으로 세리프를
확장해야 한다.

뽀족한 모서리

시각적으로 사라지는 뽀족한 모서리는 절대 만들지 않는다.
예리한 모서리는 항상 끝을 조금 자르거나 둥글려야 한다.

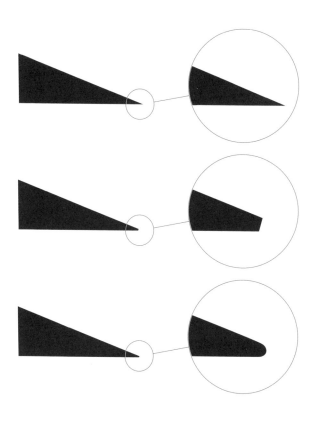

우리가 보는 모서리의 형태는 매체의 종류,
해상도 등에 따라 다르다. 목표하는 타이포그래피
환경을 뚜렷하게 설정해야 정확한 판단이
가능하다. 만약 크게 표시되는 로고라면 뽀족한
모서리도 쓸 수 있다.

세리프의 직선

세리프에 브래킷이 있는 활자체는 곧은 밑면이 볼록하게 보일
위험이 있다. 밑면을 조금 오목하게 만들면 이 문제를 피할 수 있다.

아르노 프로

곧은 밑면

휘어진 밑면

다양한 모양의 세리프

대소문자의 세리프는 각 글자의 균형에 따라 다양한 모양을 가질
수 있다.

어도비 장송 프로

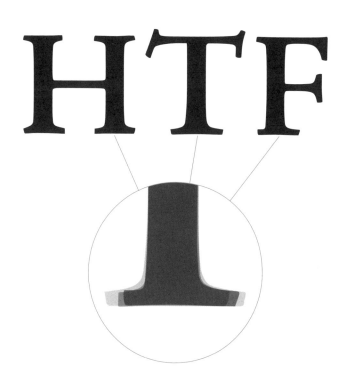

f의 크로스바

이론적으로 f의 크로스바는 엑스-하이트와 나란해야 한다. 그러나
엑스-하이트가 큰 활자체는 크로스바를 살짝 내려야 루프와의
충돌을 피할 수 있다.

엥겔 뉴 산스

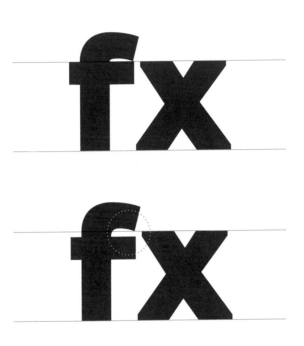

g는 볼과 루프의 간격을 확보하기 위해 볼을
엑스-하이트보다 조금 작게 하고 숫자 4, 6, 9도
명료한 글자꼴을 위해 엑스-하이트를 벗어나게
획을 조정할 때가 많다.

A의 너비

논리적으로는 A와 V의 삼각 형태가 같아야 하지만 A의 크로스바가
글자의 속공간을 차지하기 때문에 회전시킨 V보다 A가 약간 넓다.

프루티거 넥스트, 스태그

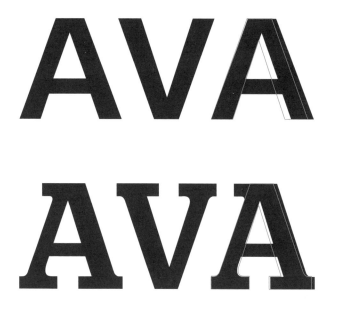

A와 V의 밝기를 맞추기 위해 A의 너비를 넓힐
뿐만 아니라 스템을 조금 가늘게 할 때가 많다.
이때 A 크로스바의 위치에 따라 바뀌는 속공간의
크기가 중요하다.

접합부의 모양

접합부에 가까울수록 획이 살짝 가늘어져야 시각적으로 뭉쳐
보이지 않는다.

오빈크

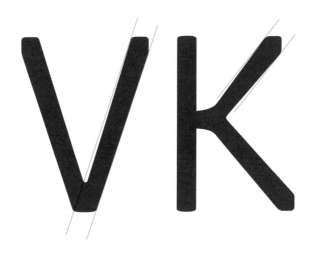

대소문자의 획 두께

대문자는 많은 여백으로 둘러싸여 있기 때문에 소문자보다 획이
조금 더 두꺼울 수 있다.

스텔라

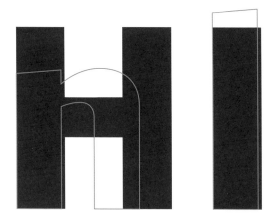

기울어진 크로스바

포겐도르프 착시는 넓은 면이 대각선을 덮을 때 선이 면을 곧게 가로질러도, 가운데의 보이지 않는 부분이 틀어져 곧장 이어지지 않는 것처럼 보이는 현상이다. 이 문제를 해결하려면 양쪽 선을 조금씩 옮겨야 한다.

이탈리안 플레이트 2번

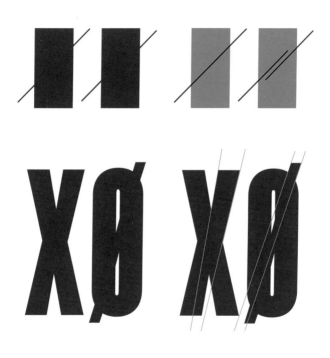

크로스바, 세리프, 스템의 두께

T의 크로스바와 세리프는 E의 같은 부분보다 조금 두꺼울 수 있고
I의 스템은 M의 스템보다 살짝 두꺼울 수 있다.

어도비 캐즐론

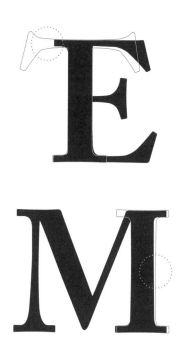

y의 모양

y는 v의 모양에 기초하지만, 때로는 테일이 들어갈 공간을 만들기 위한 조정이 필요하다.

프레이트 텍스트, 마프라, 스텔라, 오크레

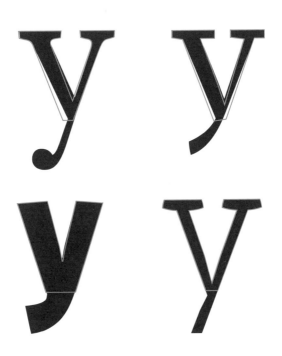

i와 j의 점 위치

i의 세리프가 스템의 왼쪽 상단에 있기 때문에 글자의 무게 중심이
약간 왼쪽으로 기울고 점의 위치도 그것을 따른다. 다른 접근도
가능한데, 일부 올드 스타일 활자체는 캘리그래피 전통에 따라
점을 스템의 오른쪽에 배치한다.

어도비 캐즐론, 프레이트 텍스트, 칸스탠셔, 어도비 장송, 뉴 칼레도니아, 클리포드

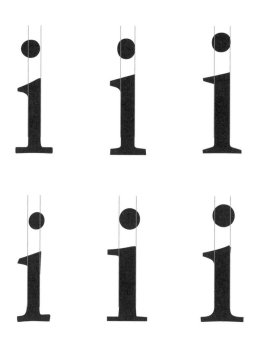

i와 j의 점 크기

점의 폭이 스템보다 넓어야 같은 크기로 보인다. 그리고 대다수
활자체는 점이 어센더라인에 맞추어 정렬되어 있다.

콘솔라스, 스위프트 노이에

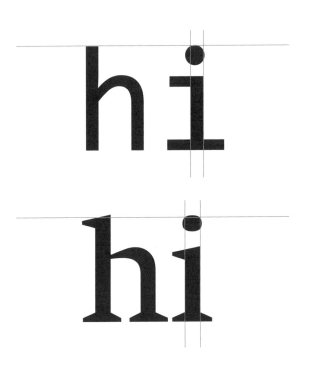

s의 스파인

대부분의 경우 s에서는 스파인이 가장 두꺼운 부분이다.

스태그, 프레이트 텍스트, 밀러 배너, 쿼드라트

소문자의 속공간 크기

소문자 o의 수직면 사이의 거리, 즉 속공간 너비는 n의 그것보다
조금 더 넓어야 한다. d, p, b, q의 속공간은 o보다는 좁고 n보다는
넓어야 한다.

쿼드라트, 프루티거 넥스트

o d n

o d n

각진 곡선

각진 o의 가로면과 세로면은 적당히 둥글어야 한다. 그렇지
않으면, 둥근 모서리와 직선면 사이의 연결이 부자연스럽고 직선
영역이 글자의 중심 방향으로 휜 것처럼 보일 수 있다.

에우로스틸레, 에우로스틸레 넥스트

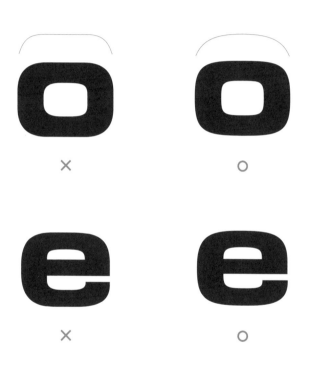

테일과 균형

a의 테일은 종종 글자가 앞으로 기울어져 보이게 한다. 이 때는
균형을 잡기 위해 글자를 오른쪽으로 살짝 기울일 수 있다.

어칸서스

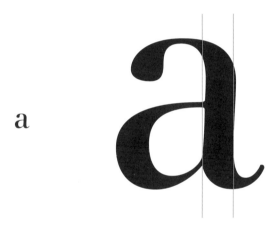

엠-스퀘어

엠-스퀘어는 글자의 모든 요소를 아우르는 영역으로서 글자 크기를 정의하는 기준이 된다. 글이 빡빡하게 조판되었을 때 글줄의 충돌을 막기 위해 다이어크리틱 (diacritic)을 위한 공간을 더하는 것도 좋은 방법이다.

어도비 장송

엠-스퀘어는 정사각형이며 높이가 글자 크기가 된다. 조판에서 자주 사용되는 ICF (Ideographic Character Face) 상자는 엠-스퀘어 안에 글자가 실제 그려져 있는 사각 영역이다.

통화 기호

모든 통화 기호의 골격은 알파벳 글자에서 가져온다. 그러나 전체 모양을 조금씩 조정해야 한다.

디도 디스플레이, 어도비 장송 프로, 파시트, 스카치 모던 디스플레이

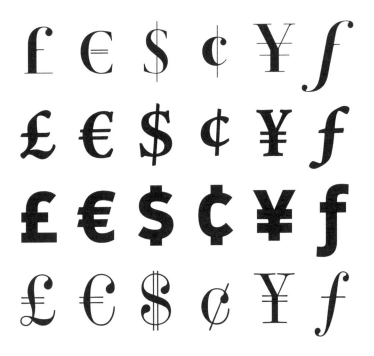

ISO 문자 세트에는 위 여섯 가지 통화 기호 외에도 가상 기호 ¤가 포함되는데, 이것은 다른 통화 기호가 들어갈 자리만 맡아놓고 있는 것이다. 한국의 원 기호 ₩의 유니코드는 U+20A9이다.

예컨대 달러 기호의 S 형태는 세로 선의 아래위 공간을 만들기 위해 S보다 작아지기도 한다. 유로 기호는 숫자 너비와 맞추기 위해 종종 C보다 좁게 그려진다.

디도 디스플레이, 어도비 장송 프로, 파시트, 스카치 모던 디스플레이

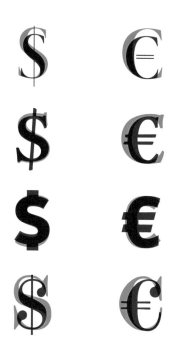

화폐 기호의 바탕 글자를 축소하는 작업은 세로선을 위한 공간 확보뿐 아니라 다른 글자들과 밝기를 맞추고, 바탕이 된 글자와 차이를 만드는 역할을 한다.

본문용 활자체의 다이어크리틱은 글자와 같은 시각적 두께를
가져야 한다. 다이어크리틱은 가독성이 떨어지기 쉽기 때문에
반드시 작은 글자 크기에서 검토해야 한다.

스태그 산스

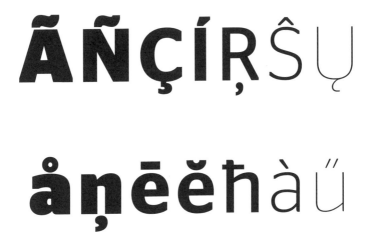

다이어크리틱 (diacritics)은 발음 구별,
동음이의어 구분, 생략된 글자의 표시에 사용-
된다. 다이어크리틱이 있는 글자는 바탕 글자와
다이어크리틱 모두 컴포넌트 (component)로
불러와서 위치만 수정해 만들도록 한다.

다이어크리틱 세로 정렬

그레이브와 어큐트는 다이어크리틱의 세로 정렬을 통합하는 기준으로 사용될 수 있다.

스위프트 노이에, 프루티거 넥스트

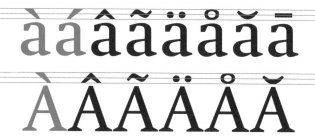

그레이브 (grave)는 프랑스어, 이탈리아어, 포르투갈어, 베트남어 등의 모음에서 하강 어조를 나타낸다. 로마자로 표기된 중국 만다린어의 성조도 표시한다.

어큐트 (acute)는 프랑스어, 이탈리아어, 스페인어 등의 모음과 일부 자음에 사용된다. 어큐트도 그레이브처럼 만다린어의 모음 성조를 표시한다.

베이스 글리프의 시각적 중심선을 기준으로 각 다이어크리틱의
약 삼 분의 일은 한쪽에, 나머지는 반대쪽에 있어야 한다.

스위프트 노이에, 프루티거 넥스트

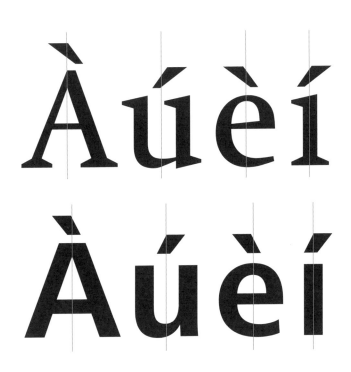

어큐트와 그레이브 악센트의 각도는 거의 수직에서 수평까지
다양하다. 악센트가 수평에 가까울수록 그리고 중심에 위치할수록
베이스 글리프와의 관계가 밀접해진다.

스카치 모던, 에우로스틸레 넥스트

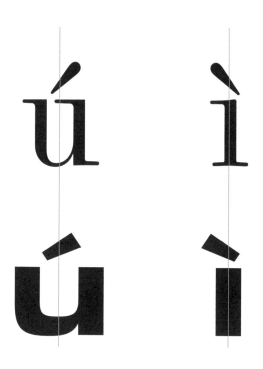

어큐트와 그레이브

대문자용 다이어크리틱이 많이 기울어져서 엠-스퀘어 안에 들어-
가면 어큐트와 그레이브의 대문자형과 소문자형이 다를 수 있다.

어칸서스, 스텔라, 어도비 장송

éÉ àÀ
éÉ àÀ
éÉ àÀ

다이어크리틱의 위치를 잡을 때 어큐트와
그레이브를 기준으로 삼는 동시에, 캐론
(caron)과 링 (ring)도 들어갈 수 있는 높이인지
확인해야 한다.

헝가룸라우트

글자 위에 더블 어큐트를 위한 공간을 확보할 때는 획을 싱글
어큐트보다 조금 더 수직으로 세우고 크기를 조금 줄이면 된다.
가로 정렬은 베이스 글리프의 중심이어야 한다.

스위프트 노이에, 에우로스틸레 넥스트

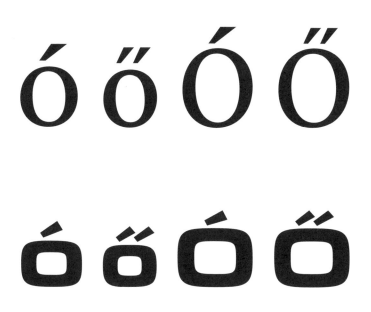

많은 그래픽 디자이너가 더블 어큐트를
헝가룸라우트 (hungarumlaut)라고 부르지만
일반인에게도 통용되는 용어는 아니다.

서컴플렉스와 캐론

획 대비가 있는 활자체의 서컴플렉스와 캐론은 끝부분이 가운데-
보다 가늘다. 획 두께가 일정한 활자체는 서컴플렉스와 캐론의
두께도 일정할 때가 많다. 두 부호의 가로 위치는 베이스 글리프의
가운데이다.

에우달드 뉴스, 아브니르 넥스트

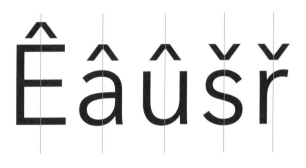

서컴플렉스 (circumflex)는 프랑스어 등의
모음에, 이를 뒤집은 캐론은 체코어 등의 자음과
모음에 사용된다. ISO 표준과 달리 폰트에 C, D,
E, N, R, S, T, Z, c, e, n, r, s, z, a, e, i, o, u, w, y를
모두 갖추기를 권한다.

디애레시스

디애레시스의 두 점은 일반적으로 i의 점보다 조금 작다. 위치는
i의 점과 같거나 그보다 조금 아래다.

클리포드, 프루티거 넥스트, 스태그 산스

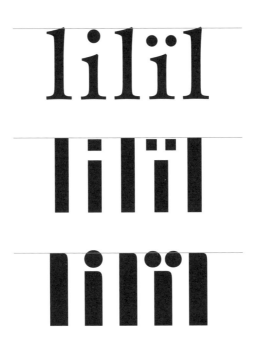

디애레시스 (diaeresis)는 쓰임에 따라
움라우트 (umlaut)라고 불린다. 둘은 원래 다른
부호였지만 모양이 같아서 유니코드도 동일하다.
디애레시스는 주로 연속하는 모음을 분리하고
움라우트는 단모음의 발음 변화를 표시한다.

오고넥의 가로 위치는 글자 너비를 벗어나지 않는다. U와 I 같은
대칭 글자를 제외한 대부분의 경우에는 글자의 오른쪽 아래에
붙는다. 오고넥은 글자의 일부처럼 보여야 하므로 자연스럽게
이어지도록 글자와 부호 모두 조금씩 조정해야 한다.

어도비 장송

Ę Ą

ę ą ų

Ų Į į

오고넥 (ogonek)은 폴란드어, 리투아니아어
등의 모음에 사용된다. 자음에 붙는 세딜러
(cedilla)와 구별해야 하며 일반적으로 디센더
영역을 벗어나지 않는다.

틸데

틸데는 시각적으로 글자의 가운데 위에 위치해야 한다. 틸데의 스파인은 수평일 수도, 기울어질 수도 있다. 비율은 대칭이며 가운데에서 끝으로 갈수록 가늘어진다.

디도 디스플레이, 아브니르 넥스트, 사우나

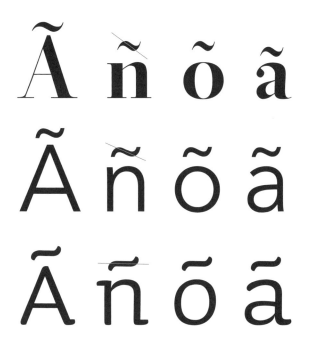

틸데 (tilde)는 스페인어, 포르투칼어, 베트남어 등에 쓰인다. 주로 Ã ã Õ õ 같은 모음에 사용되며 ñ처럼 일부 자음에 사용되기도 한다.

앰퍼샌드

앰퍼샌드는 영어의 and를 뜻하는 라틴어 et의 합자에서
유래한다. 앰퍼샌드 중에는 원래의 et 합자처럼 생긴 것도 있다.

아르노 프로, 리자 디스플레이

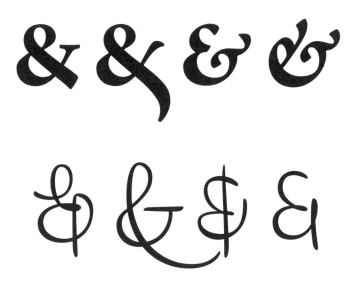

얀 치홀트 (Jan Tschichold)의 「앰퍼샌드의
역사」(A Brief History of the Ampersand,
1953년)에서 앰퍼샌드의 다양한 형태를
참조하라.

문장 부호

문장 부호의 골격은 활자체마다 크게 다를 수 있다.

아르노 프로, 에우로스틸레 넥스트, 바우어 보도니

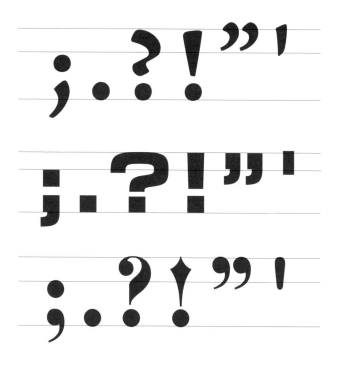

쉼표와 따옴표

쉼표와 따옴표의 모양은 다르다.

바우어 보도니, 헬베티카 노이에, 아르노 프로, 에우로스틸레 넥스트, 프레이트 빅,
어도비 캐즐론

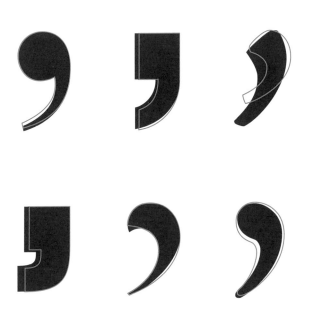

● 쉼표 ○ 닫는 따옴표

따옴표가 너무 진하면 베이스라인 중심의 흐름을
방해할 수 있고 반대로 쉼표가 너무 밝으면
시각적으로 문맥을 끊는 기능이 약해져서 둘의
형태를 조금 다르게 한다. 물론 활자체의 성격에
따라 둘의 형태가 완전히 같을 수도 있다.

줄표와 하이픈

줄표와 하이픈은 엑스-하이트의 가운데에 위치해야 한다. 전각 줄표의 길이는 글자 크기와 같은 엠-스퀘어를 따른다. 반각 줄표는 전각 줄표의 약 절반이다. 하이픈은 반각 줄표보다 짧고 때때로 좀 더 두껍다.

아르노 프로, 스카치 모던

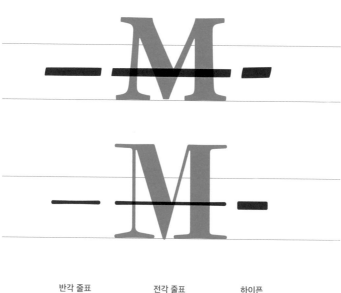

반각 줄표　　　　　전각 줄표　　　　　하이픈

아르노 (Arno)는 전각 줄표의 길이가 어센더 라인부터 디센더 라인까지의 거리이며, 스카치 모던 (Scotch Modern)은 대문자 M의 너비와 비슷하다 (10 unit 차이).

줄표와 하이픈의 세로 위치는 활자체마다 다르다. 소문자 줄표를 엑스-하이트의 수치적 중심 또는 시각적 중심에 위치시킬 수도 있고 그보다 조금 낮은 곳에 배치해서 베이스라인 중심의 흐름을 강화할 수도 있다.

작은 대문자

작은 대문자의 크기는 엑스-하이트와 같거나 조금 크며 획 두께가
소문자와 같다. 단순히 대문자를 축소해서 만들면 글자가 너무
가늘어진다.

아르노 프로

mM**M**

소문자와 대문자

HAanstHA

작은 대문자와 대문자

HAANSTHA

크기를 줄인 대문자와 대문자

HAANSTHA

×

작은 대문자를 일반 대문자와 같은 크기로 확대해 보면, 상대적-
으로 획 대비가 적고 너비가 넓은 것을 알 수 있다.

아르노 프로, 에우로스틸레 넥스트, 사우나, 어칸서스

● 크기를 키운 작은 대문자 ○ 일반 대문자

AM과 PM처럼 본문 속 준말에 주로 사용되는
작은 대문자 (small caps)는 글자가 아니라
이탤릭 같은 하나의 양식으로 취급된다. 따라서
고유의 유니코드가 할당되어 있지 않으며 바탕
글자의 이름에 'sc' 태그를 붙여서 만든다.

4 글자에서 단어로

활자 디자인은 낱말 디자인과 같다. 글자를 함께 배열했을 때 어울리지 않으면 그 활자 역시 작동하지 않는다. 글자는 다른 글자와 서로 조화를 이루면서 더욱 빛나야 한다. 각 글자의 역할과 그 무리에 요구되는 자질을 모두 갖추어야 한다. 한 글자를 수정하면 그것이 다른 글자에 영향을 끼친다. 그러므로 연계된 모든 글자를 수정해야 한다. 언제나 전체를 위해 아끼는 부분도 포기할 준비를 하고 있어야 한다.

시작 글자

새로운 활자체를 디자인할 때는 자주 사용되고 되풀이되는 모양을
가진 글자로 시작해야 한다. 다음은 몇 가지 예다.

카를로 세리프

noab

NOHE

시작 글자는 디자이너마다 활자마다 다르다.
시작 글자로 b 대신 p를 사용하면 작업 초반부터
디센더 영역의 크기를 정할 수 있다.

시험 단어

단어 hamburgefonstiv는 알파벳의 가장 기본적인 형태를 포함한다. 이것은 대문자와 소문자 모두 적용된다. 출발점으로 사용되는 다른 기본 단어로 handgloves가 있다.

포베리

HAMBURGEFONSTIV
hamburgefonstiv

HANDGLOVES
handgloves

팬그램

알파벳의 주요 글자들을 포함하는 팬그램 (pangram)은 활자가
실제로 쓰였을 때 어떻게 보이는지 시험할 수 있는 유용한 도구다.

노벨

THE QUICK BROWN FOX JUMPS OVER THE LAZY DOG

The quick brown fox jumps over the lazy dog

형태와 배경

우리는 형태의 한 측면을 사물로, 다른 측면을 배경으로 지각하는
경향이 있다. 덴마크 심리학자 에드가 루빈 (Edgar Rubin)의
그림에서 관찰자는 꽃병과 사람 얼굴 가운데 하나를 볼 수 있다.
먼저 보이는 게 어느 것이든 다른 것은 배경에 파묻혀 덜 드러난다.

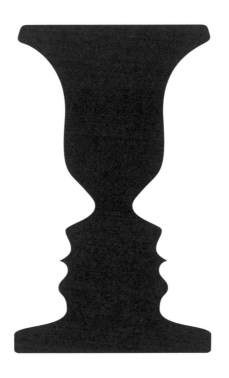

반전 형태

활자체는 검은 글자꼴과 흰색의 반전 형태로 구성된다. 한쪽이
없다면 다른 쪽도 존재할 수 없다. 조화로운 글자와 단어를
만들려면 글자꼴과 반전 형태 사이에서 시선을 이동해야 한다.

에우달드 뉴스

counter

엑스-하이트와 크기

엑스-하이트가 커지면 디센더와 어센더는 짧아진다. 이 반비례 관계는 같은 글자 크기에서 엑스-하이트가 큰 활자가 작은 활자-보다 커 보이게 만든다.

록키, 미세스 이브스

hox

큰 엑스-하이트

hox

작은 엑스-하이트

유사 모양

글자의 부분 또는 전체를 반복 사용하면 글자들이 조화를 이루는
데 도움이 된다. 그러나 b, d, p, q의 경우 글자를 뒤집는 것만이
아니라 회전한 뒤 일부 모양을 조정해야 좋은 리듬을 만들 수 있다.

스위프트 노이에

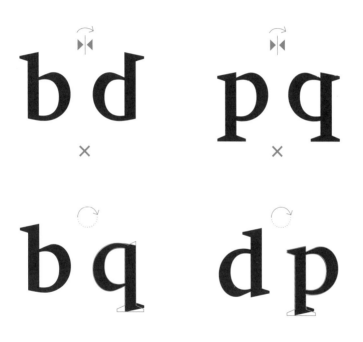

● 바탕 글자와 회전된 글자 ○ 회전하고 조정한 글자

파생 순서는 디자이너마다 조금씩 다르다.
옮긴이는 시작 글자로 p를 그리고 p의 디센더를
어센더로 수정해 b를 만든다. 그런 다음 p와 b를
회전하고 부분 수정해 d와 q를 만든다. 이때 d의
베이스라인 세리프는 a와 연계된다.

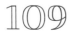

디센더는 종종 어센더보다 짧다.

디도 디스플레이, 에우로스틸레 넥스트, 파키어

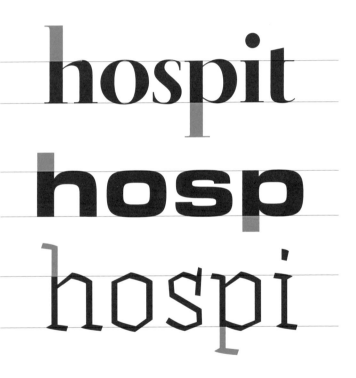

어센더와 대문자 높이

휴머니스트 소문자의 어센더는 대문자보다 높을 때가 많다.

스텔라, 클리포드

소문자 획의 끝

일반적으로 각 산세리프 활자체의 e, c, a의 획 끝은 모양과 각도가
일정하다. 단 파울 레너 (Paul Renner)의 푸투라는 예외다.

에우로스틸레 넥스트, 노벨, 푸투라

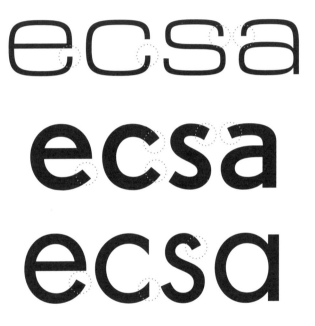

t의 높이

어센더가 있는 다른 글자들과 달리 소문자 t는 유일하게 엑스-하이트에서 튀어나온 작은 부분이 있다. 일반적으로 크로스바의 상단은 엑스-하이트를 따른다.

에우달드 뉴스, 헬베티카 노이에

hotek

hotek

리듬

리듬이 고르지 않으면 시각적으로 아름답지 않다. 황금 법칙은 전체적으로 봤을 때 특정 글자나 글자 사이가 두드러지지 않아야 한다는 것이다.

hambur

조악한 간격

hambur

일정하지 않은 두께

hambur

고르지 않은 너비

O의 왼쪽 절반은 C의 바탕이 되고 C의 획 끝부분은 대문자 G의 기초로 쓰인다. 이러한 기초 요소의 재활용은 활자체를 구성하는 글자 간의 내적 관계를 강화한다. 단 어떤 글자를 조정하고 나면 다른 글자에도 똑같이 적용해야 한다.

포베리

곡선

I
ERTYU
DFHJK
PBLM

스템

E

FBTLZ

스템과 가로획

H C
U G

스템과 너비

P

BR

스템과 곡선

V

AWY

XK

사선

l

kdbfij

스템

h

nmbp

아치

b

pqd

스템과 곡선

n

irup

스템과 숄더

d g

ua sc

테일

o c

ce e

곡선

V X

wyx k

사선

f f

j crß

후크

5 벡터

대다수 디지털 활자 제작 도구는 베지어 곡선을 바탕으로 한다. 이 유형의 벡터 그래픽은 기본적으로 약 두 개의 앵커 포인트와 그 사이의 선에 기초한다. 곡선을 만들기 위해서는 앵커 포인트에 디렉션 핸들을 더해야 한다. 방향 핸들의 길이와 위치는 선의 곡률을 결정한다.

손으로 그린 스케치를 디자인 가이드로 삼고 외곽선을 그리면
벡터 그래픽이 글자꼴을 지배하는 위험을 피할 수 있다.

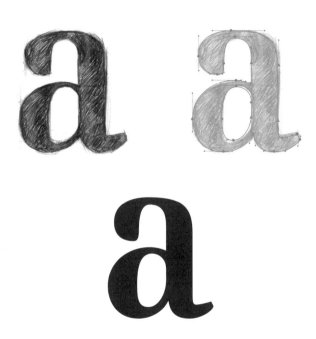

세 가지 앵커 포인트

앵커 포인트에는 모서리, 곡선, 탄젠트 세 가지 종류가 있다.

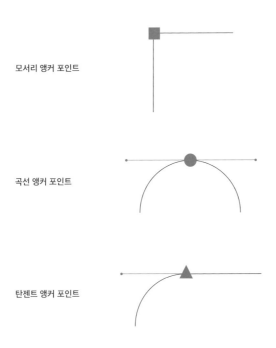

모서리 앵커 포인트

곡선 앵커 포인트

탄젠트 앵커 포인트

모서리 앵커 포인트

모서리 앵커 포인트의 디렉션 핸들은 각각 독립적으로 움직인다.
디렉션 핸들이 없으면 앵커 포인트는 직선으로 된 모서리를,
있으면 곡선을 만든다. 앵커 포인트에 두 개의 디렉션 핸들이
있으면 포인트 위치에 뾰족한 꼭짓점이 있는 곡선이 생긴다.

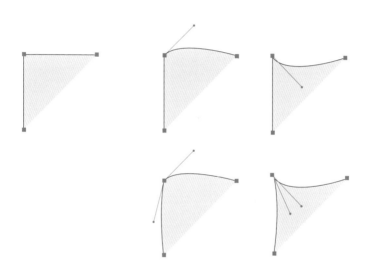

곡선 앵커 포인트

곡선 앵커 포인트는 양쪽에 디렉션 핸들이 있다. 부드럽게
이어지는 외곽선을 만들려면 두 디렉션 핸들이 앵커 포인트의
양쪽에서 시소처럼 움직여야 한다.

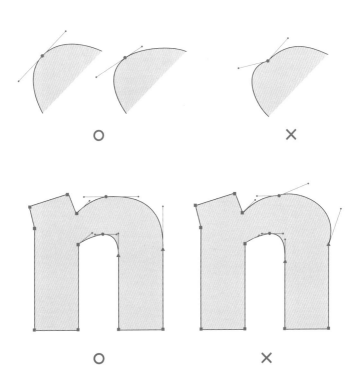

탄젠트 앵커 포인트

탄젠트 앵커 포인트는 디렉션 핸들이 하나뿐이다. 직선에서 곡선-
으로 자연스럽게 이어지려면 디렉션 핸들이 외곽선의 진행 방향을
벗어나지 않아야 한다.

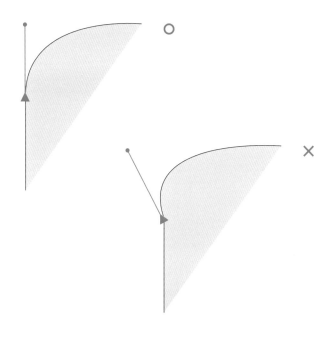

가장자리 앵커 포인트의 방향

패스의 가로와 세로 가장자리 부분에 있는 앵커 포인트의 디렉션 핸들은 가능한 한 수평 또는 수직으로 정렬되어야 한다.

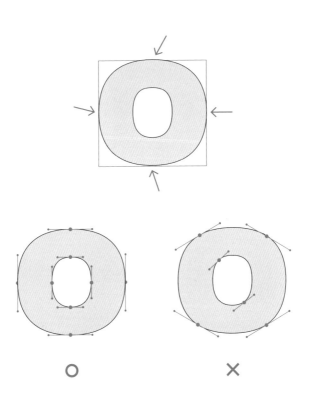

O ×

디렉션 핸들의 길이

일반적으로 앵커 포인트의 디렉션 핸들은 다른 앵커 포인트의 위치를 지나치면 안 된다.

한계 지점

×

앵커 포인트의 수

앵커 포인트가 적을수록 더욱 역동적인 곡선을 그릴 수 있다.
트루타입이 아니라 반드시 포스트스크립트 형식의 곡선으로
작업해야 한다.

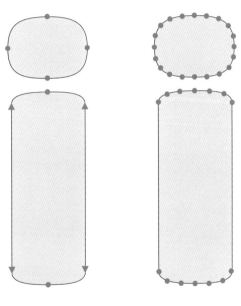

포스트스크립트 형식 트루타입 형식

3차 베지어 함수에 기초한 포스트스크립트
(PostScript)는 2차 베지어 함수를 이용하는
트루타입 (TrueType)보다 적은 수의 앵커
포인트로 유려한 곡선을 그릴 수 있다.

앵커 포인트의 위치

마주하는 앵커 포인트는 가능한 한 서로 가까이 위치해야 한다.
납작 펜으로 그린 획이라면 앵커 포인트의 위치는 글자를 그릴 때
펜의 가장자리 위치를 반영한다.

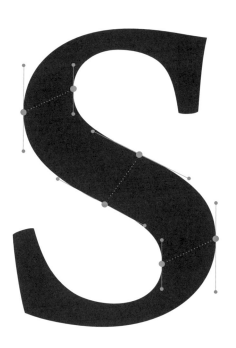

패스 방향

닫힌 패스 안쪽에 흰 영역을 만들려면 바깥 패스는 시계 반대 방향,
안쪽 패스는 시계 방향을 향해야 한다.

재사용 요소

모든 글자가 일정한 스타일을 갖기 위해서는 하나의 요소를 여러
글자에 반복 적용한다.

스위프트 노이에

글립스 (Glyphs), 로보폰트 (RoboFont) 같은
전문가용 폰트 편집 프로그램은 세리프처럼
반복되는 요소를 한 번에 그리고, 맥락에 따라
그 형태를 변형해주는 스마트 컴포넌트 기능을
지원한다.

겹쳐진 패스

디자인 중에는 일부 글자의 겹쳐진 패스를 그대로 두는 것이 좋다. 단 폰트 파일을 생성하기 전에 패스 병합을 잊으면 안 된다. 아래와 같이 모서리를 두 개의 앵커 포인트로 그리면 획의 위치를 바꿨을 때 획 각도가 바뀌는 것을 방지해서 편집이 무척 편리하다.

6 간격

낱말은 세 가지 기본 요소에 따라 디자인-
된다. 하나는 글자꼴이고 다른 하나는 글자
내부 공간의 형태이며 마지막은 글자꼴
사이의 공간이다. 이 요소들은 모두 기능적인
활자체를 디자인하는 데 중요하다. 음영이
없는 최선의 질감을 만들기 위해서는 글자의
속공간과 글자 사이 공간이 비슷해야 한다.
속공간은 알파벳 전반에 걸쳐 다양하므로
그에 따라 간격도 변한다.

간격의 요소

어떠한 글자가 인접하더라도 각 글자가 시각적으로 가운데에
위치하도록 간격을 조정해야 한다. 이때는 글자 너비와 왼쪽과
오른쪽 사이드 베어링 값을 조절해야 한다.

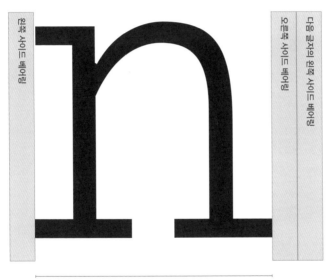

왼쪽 사이드 베어링

오른쪽 사이드 베어링

다음 글자의 왼쪽 사이드 베어링

글자 너비

사이드 베어링 조절 (side-bearing)은 글자
사이를 조절하는 것이다. 이때 디자이너는 획
사이의 직선 거리가 아니라 여백의 면적으로
글자 사이를 판단해야 한다.

두께와 간격

간격의 황금 법칙은 글자 주변 공간이 내부 공간과 같아야 한다는 것이다. 글자 두께를 늘리면 검정의 양과 함께 안쪽 하양의 양도 바뀌는데, 두꺼운 글자일수록 공간이 좁아진다. 내외부 공간을 일정하게 유지하려면 널찍한 활자체는 좁은 활자체에 비해 간격이 넉넉해야 한다.

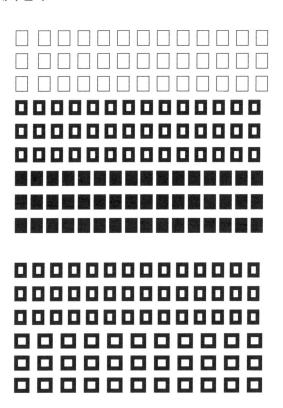

리듬과 간격

리듬과 규칙성은 기능적인 활자체의 필수 요소다. 조악한 간격은 리듬을 흩뜨린다. 안정적인 리듬을 위해 지면 전체의 회색도는 일정하게 유지해야 한다.

내부와 외부 공간의 비율

글자 사이의 공간을 글자 내부 공간과 동일하게 조율할 때에는
공간을 모래로 채우는 그릇으로 생각해보자. 글자 내부와 외부는
거의 같은 양의 모래를 담아야 한다.

스위프트 노이에

noHO

noHO

산세리프의 간격

산세리프 활자체는 글자의 바깥 공간과 안 공간이 같아야 한다는
규칙을 깨고 글자 사이가 좁은 경향이 있다.

포베리, 앤티크 올리브, 카를로 산스, 스태그 산스, 아브니르

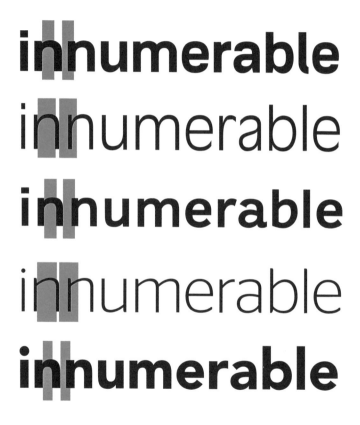

가장 일반적인 활자체들을 겹쳐보면 산세리프 활자체의 평균적인
기본 간격이 세리프 활자체보다 좁은 것을 알 수 있다.

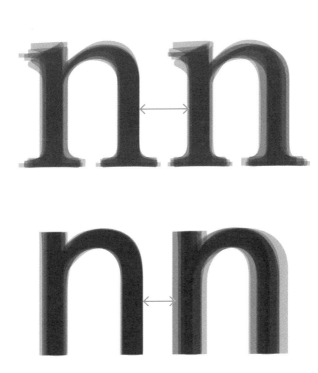

메트릭스

디지털 활자체의 간격을 조정할 때 다루는 두 개의 주요 변수는
메트릭스와 커닝이다. 메트릭스는 각 글자의 왼쪽과 오른쪽
공간을, 커닝은 특정 글자 조합의 사이 공간을 지정한다. 사이드
베어링 값은 뒤따르는 글자에 상관없이 항상 일정하다.

파고

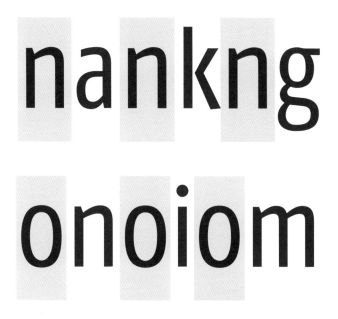

타이포그래퍼 월터 트레이시 (Walter Tracy)는 저서 「신뢰의 글자: 활자 디자인의 관점」(Letters of Credit: A View of Type Design, 1986년)에서 다음과 같은 대문자와 소문자의 간격 조정 방법을 제안했다. 맨 먼저, 글자를 아래와 같은 그룹으로 분류한다.

오크레 세리프

HBDEFIJK
LMNPRU

세로 직선

OCDGPQ

곡선

AVWXY

삼각형 글자

STZ

기타

월터 트레이시는 런던 태생의 활자 디자이너이다. 30여 년 동안 라이노타입 앤드 머시너리에서 근무하며 텔레그래프 모던 (1969년), 타임즈 유로파 (1972년) 등 신문사와 기업을 위한 여러 활자체를 디자인했다.

146

기준 대문자는 대칭 구조를 가진 H와 O다. 메트릭스 설정은
한 줄의 H로 시작한다. 스템에서 사이드 베어링 바깥 지점까지
거리가 두 스템 사이보다 살짝 가까워야 한다. 즉 인접한 두 H
사이의 공간이 스템 사이보다 조금 좁다. 볼드체는 보통 속공간이
좁기 때문에 얇은 활자보다 간격이 좁은 경우가 많다.

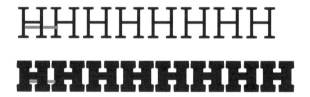

이 책은 대문자와 소문자의 메트릭스를 따로
다루지만, 그렇게 하면 대문자가 지나치게 두꺼-
워질 수 있다. 둘의 굵기를 맞추려면 대소문자가
섞인 문자열도 함께 작업해야 한다.

다음 할 일은 문자열의 시각적 균형을 위해 O의 사이드 베어링을
조정하는 것이다. O의 양쪽은 같은 메트릭스 값을 가져야 한다.
문자열은 아래와 같다.

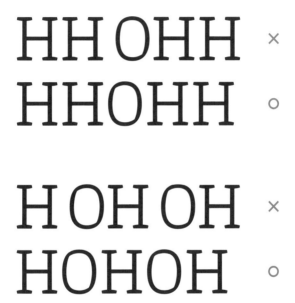

두 개의 O 조합을 문자열에 더한다. 그러면 세로획과 곡선의
새로운 조합이 나타나기 때문에 H와 O의 사이드 베어링을 다시
조정해야 한다.

HHOOHH

남은 글자의 간격 조정을 위해 월터 트레이시는 아래의 값을
적용하도록 권장했다.

●A● ■B□ ●C□ ■D● ■E□

■F● ●G● ■I■ ●J● ■K●

■L● ■M■ ■N● ●P● ●Q●

■R● ○S○ ●T● ■U■ ●V●

●W● ●X● ●Y● □Z□

- ■ H와 동일
- ■ H보다 조금 적음
- □ H의 약 절반
- ● 최소 공간
- ● O와 동일
- ○ 기준 글자와 비슷하게 시각적으로 조정

공식에 전적으로 의존하면 안 된다. 결과물에 확신이 서지 않으면
뒤로 돌아가 기준 글자 H와 O 사이에 글자를 넣고 확인하자. 이때
세로 스템의 메트릭스 값이 다양하다는 사실을 잊으면 안 된다.
내부 공간이 적은 대문자 I는 H보다 많은 여백이 필요하다.

HHSHH

OOSOO

HHRHH

OOROO

소문자 알파벳의 기준 글자는 n과 o이다. 전체 글자는 다음과 같은 그룹으로 분류한다.

no

기준

bdhijklmn
pqru

수직선

bcdeopq

곡선

vwxy

사선

afgstz

기타

n의 왼쪽 사이드 베어링은 두 스템 사이 거리의 절반이다. 오른쪽 값은 그보다 조금 더 적어야 한다. 그러면 n끼리 조합했을 때 글자 사이의 공간이 스템 사이보다 조금 좁아진다. 그런데 이것은 세리프 활자에 적합한 규칙이다. 산세리프 활자체는 간격이 훨씬 좁은 경우가 많다.

여기에서 저자가 말하는 사이드 베어링은 위 도판처럼 세리프를 고려하지 않은 값이다. 이 규칙은 의도한 글자 크기와 매체에 따라 달라지므로 기초적인 규칙으로 이해하자.

이제 문자열이 고르게 보이도록 n과 o의 사이드 베어링을 조정-
한다. o의 양쪽은 같은 메트릭스 값을 가져야 한다. 문자열은
아래와 같다.

문자열에 o와 같은 원형 글자 두 개를 더한다. 그러면 새로운
세로획과 곡선의 관계가 생겨서 n과 o의 사이드 베어링을 다시
한번 조정해야 한다.

nnoonn

남은 글자들의 간격을 조정하기 위해 월터 트레이시는 아래의
값을 적용하기를 권장했다.

∘a∘ ∎b∎ ∎c∙ ∙d∎ ∙e∙

∘f∘ ∘g∘ ∎h∎ ∎i∎ ∎j∎

∎k□ ∎l∎ ∎m∎ ∎p∎ ∎q∎

∎r□ ∘s∘ ∘t∘ ∎u∎ □v□

□w□ □x□ □y□ ∘z∘

∎	n과 동일 (같은 방향에서)
∎	n보다 조금 넓음
□	최소 공간
●	o와 동일
●	o보다 조금 작음
∘	기준 글자와 비슷하게 시각적으로 조정

대문자와 마찬가지로 다시 들여다보고 수치를 시각적으로 조정-
해야 한다. 월터 트레이시가 말한 값이 모든 크기와 양식, 글자에
적용되는 것은 아니다. 스크린에서 큰 글자는 간격을 좁게 잡게
되므로 본문용 활자체를 디자인할 때 의도한 크기가 스크린과
인쇄물 양쪽에 어떻게 보이는지 지속적으로 확인해야 한다.

nnoonn

nnoonn

nnoonn

nnoonn

nnoonn

nnoonn

지나치게 좁은 간격

소문자 c와 l, r과 n 같은 글자 조합은 간격이 너무 좁으면 독자가
다른 글자로 잘못 읽을 위험이 있다.

파고

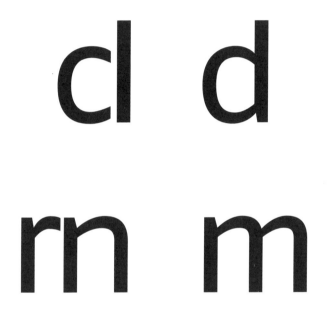

이탤릭 대문자와 소문자의 간격도 앞서 설명한 것처럼 기본
글자인 H, O, n, o에서 시작한다. 메트릭스 값은 가급적 기울어진
글자의 시각적인 세로 중심에 기초해야 한다.

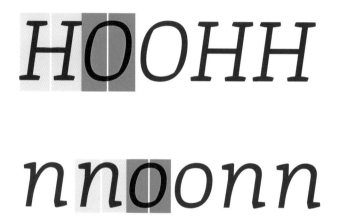

숫자의 간격

올바른 숫자의 간격은 용도에 따라 달라진다. 숫자가 본문의
일부로 사용되면 소문자와 동일한 방식 (라이닝 스타일)으로
맞춰야 한다. 숫자가 각 열 아래로 고르게 배치되는 표에 사용되면
모든 숫자가 같은 너비를 가져야 한다 (타뷸러 스타일).

아푸드

old 1236 style
LIN 7890 ING

라이닝 스타일

12	345
67	890

타뷸러 스타일

너비가 일정한 숫자를 타뷸러 숫자 (tabular
figure)라고 하며, 폰트 편집 프로그램에서 숫자
이름 뒤에 오픈타입 기능 태그 'tnum'을 글리프
이름에 입력해야 한다. 타뷸러 숫자에 들어가는
숫자 1은 브래킷이 있을 때가 많다.

겹치는 글자

일정한 흐름과 리듬을 위해 세리프 활자체의 몇몇 문자 조합은
일부가 겹친다.

밀러 배너

rv gv
AA YV
KA

완벽한 형태를 위해 위와 같은 조합을 합자
(ligature)로 만들 수 있다. 그러나 자음-자음,
모음-모음, 모음-자음 짝의 사용 빈도가 매우
낮아서 대부분의 활자체는 이들의 합자를
포함하지 않는다.

단어 사이

단어 사이 공간은 (사이드 베어링을 포함한) 소문자 i의 너비와
같거나 좁아야 한다.

카를로 세리프

spaceibetween

space between

용도에 따른 간격

크기가 작거나 주로 멀리서 읽게 되는 글자를 위한 활자체는
일반적으로 헤드라인이나 본문용 활자보다 간격이 느슨해야 한다.

파이크 마이크로, 파이크 디스플레이

micro nnn

headline nnn

흐리게 보기

눈을 가늘게 뜨고 보면 불규칙한 글자 사이를 쉽게 발견할 수 있다.

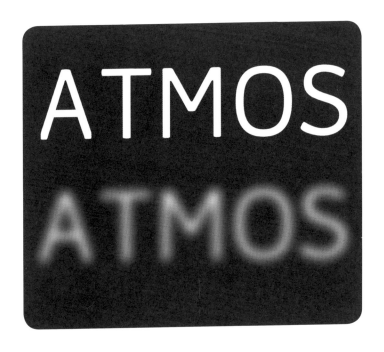

글을 상하 또는 좌우로 반전하여 보는 방법은 글자와 낱말의
의미에 방해받지 않고 실제 모양에 집중하는 데 도움이 된다.

오빈크

UPSIDE DOWN

AND REVERSED

커닝

일부 글자 조합은 특정 글자의 물리적 특성 때문에 개별적으로 간격을 조정해야 한다. 일반적으로 커닝은 한 글자가 다른 글자의 공간으로 침범할 때 필요하다. A와 V, T와 A, L과 v는 마이너스 커닝이 필요한 대표적인 예이다. 커닝이 없다면 이 글자들의 사이 공간이 읽기의 흐름을 끊는다.

카를로 산스

커닝 원칙

항상 메트릭스 설정을 마치고 커닝을 시작해야 한다. 너무 일찍
커닝을 하면 잘못 매겨진 메트릭스 값을 보정하기 위해 많은 커닝
짝을 만들어야 하기 때문이다.

파고

커닝 미적용

커닝 적용

Ay Aw Av Au A" A" AY AW
AV AT D. D, DY DW DV DA
Fr F. F, Fo Fi Fe Fa FA Ky
Kv Kw Ly L" L" LY LW LV
LT OY OX OW OV OT OA
P. P, Po Pe Pa PA RY RW RV
RT Ty Tw Tu T. T, Tr To Ti
T- Te Ta TA UA Vu V. V, Vo
Vi V- Ve Va VA Wy Wu W.
W, Wo Wi W- We WA Yu Y.
Y, Yo Yi Y- Ye Ya YO YA ." ."
"A "A "v "v r, v. v, w. w, y. y,

위 예시에 숫자가 빠졌다. 7과 9처럼 하부가
비대칭인 숫자와 쉼표, 마침표 같은 베이스라인
문장 부호 사이에도 마이너스 커닝이 필요하다.

커닝과 메트릭스 클래스

왼쪽 또는 오른쪽 모양이 같은 글자들은 커닝과 메트릭스 값도
같다. 클래스 기반의 커닝과 메트릭스로 글자들의 여백을 한 번에
관리할 수 있다. 같은 클래스의 글자를 고르고, 한 글자의 커닝이나
메트릭스 값을 입력하면 같은 다른 글자에도 일괄 적용된다.

카를로 세리프

AÀÁÂÃÄÅ

하나의 클래스로 지정

AV ÀV ÁV ÂV

커닝 또는 메트릭스의
일괄 적용

hltk

oh ol oł ok

169

클래스 (class)는 값이 동일한 사이드 베어링이나
커닝의 집합이다. 예를 들어 h, n, m의 오른쪽은
모양이 같으므로 하나의 커닝 클래스로 지정하면
세 글자 중 어떤 글자에 추가 또는 변경한 커닝
값이 나머지 글자에도 일괄 적용된다.

7 이탤릭과 슬랜티드 글자

초기 인쇄 시대에는 이탤릭이 로만 활자와
완전히 별개였지만 이제는 그런 사례를
찾아볼 수 없다. 오늘날 대부분의 이탤릭은
긴 글의 짧은 단락이나 일부 단어를 강조하는
로만 활자체의 동반자 역할을 하게 되었으며
사실상 로만 활자체의 가족으로 디자인된다.

흘림체 이탤릭과 기울어진 로만

원칙적으로 로만 글자는 각 부분에서 펜을 끊어 쓰는 반면 흘림체
이탤릭은 한 번에 이어서 쓴다. 기울인 로만은 로만 글자에
기울기만 주었을 뿐 동일한 획 구조를 가진다는 점에서 필기체
이탤릭과 다르다.

아우토, 프루티거 넥스트

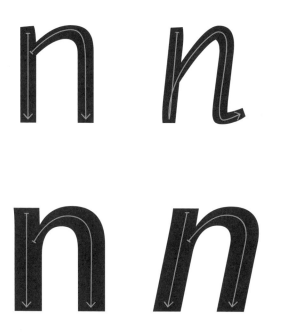

기울어진 로만 (sloped Roman)은 일반적으로
폰트 스타일의 이름이 오블리크 (oblique)나
슬랜티드 (slanted)이다.

흘림체의 골격

몇몇 필기체 글자는 일반적인 로만 글자와 다른 뼈대를 가진다.
예를 들어 활자체 아우토는 하나의 레귤러 스타일에 세 개의 다른
이탤릭 스타일을 갖고 있다.

아우토

기울기

글자의 표준 기울기는 6°와 20° 사이이다. 그 이하는 로만과
충분한 차이를 만들지 못하고, 그 이상은 글자꼴이 불분명해져서
시각적으로 글자들이 쓰러져 보이는 결과를 낳는다.

hamburgefont

조안나 (기울기 3°)

hamburgefont

마프라 (기울기 6–7°)

hamburgefont

뉴 칼레도니아 (기울기 8–12°)

hamburgefont

클리포드 (기울기 15–20°)

이탤릭의 가로 비율

흘림체 이탤릭 글자는 일반 글자보다 조금 폭이 좁은 경우가 많고
두께가 가늘기도 하다.

DTL 하를레머, 뉴 배스커빌, 스태그

hamburgefontsiv
hamburgefontsiv

hamburgefontsiv
hamburgefontsiv

hamburgefontsiv
hamburgefontsiv

이탤릭체는 획이 기울어지고 글자 너비가 좁아서
전체적으로 로만체보다 어둡기 때문에 획의
굵기가 대체로 조금 가늘다.

기울기 조정

모든 글자가 겉보기에 동일한 기울기를 가지려면 대문자와 확장된
소문자는 엑스-하이트 글자와 기울기가 달라야 한다.

DTL 하를레머 산스, 엘도라도 디스플레이, 록키

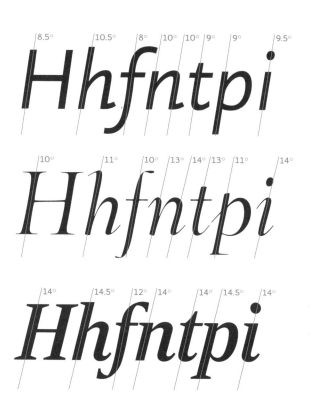

확장된 소문자 (extending lowercase)는
어센더나 디센더가 있는 소문자이며, 엑스-하이트
글자는 나머지 소문자를 뜻한다.

8 두께

활자 가족에 자족을 더하는 두 가지 방법이 있다. 하나는 가장 가는 것과 두꺼운 것을 먼저 디자인한 다음 인터폴레이트해서 중간 두께가 원하는 모습으로 생성되는지 작업 중에 계속 확인하는 것이다.

다른 방법은 중간 두께를 먼저 디자인-하는 것이다. 활자체의 외형과 모든 디자인적 결정을 내린 뒤 중간 두께를 마스터로 두고 양극단을 향해 자족을 파생한다.

두 번째 방법을 지지하는 근거는 중간 두께가 가장 자주 사용되고, 활자체의 특징을 많이 갖고 있기 때문에 이것을 중심으로 다른 자족이 파생되어야 한다는 것이다. 그러나 이 방법은 양극단에서 중간값을 도출하는 인터-폴레이션보다 기본 형태에 더 많은 왜곡을 일으켜 작업이 지루해진다.

인터폴레이션과 엑스트라폴레이션

인터폴레이션 (interpolation)은 양 극단의 두께에 기초해
다른 자족을 만드는 방식이다. 반면 엑스트라폴레이션
(extrapolation)은 하나의 마스터에 두께를 더하거나 빼서
자족을 파생한다.

오빈크

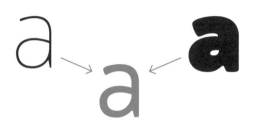

인터폴레이션

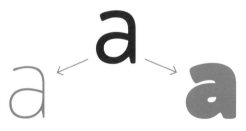

엑스트라폴레이션

양극의 두께로 인터폴레이트할 계획이라면 두 가지 두께는 하나의
글리프에 대해 동일한 수의 앵커 포인트, 같은 시작점 그리고
같은 속공간의 패스 방향이 같아야 한다. 둘의 포인트가 대응하지
않으면 글리프의 외곽선이 왜곡될 수 있다.

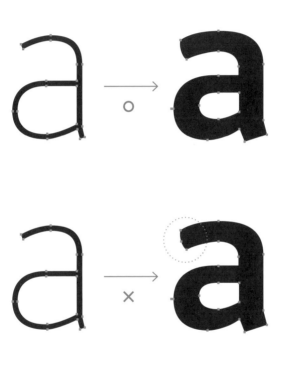

인터폴레이션 왜곡을 방지하려면 한 가지 두께를
그린 다음 포인트 배열을 유지한 채 그것을
재활용하여 다른 두께를 만든다. 부득이하게
포인트를 추가해야 할 때는 포인트 간의 관계를
별도로 정의해야 한다.

올드 스타일 세리프 활자체의 두께

과거에는 올드 스타일 세리프 활자체의 두께가 다양하지 않았다. 인쇄공들이 처음 활자체의 짝을 짓기 시작했을 때에는 일반적-으로 레귤러, 이탤릭, 볼드 세 개를 썼다. 하나의 활자 가족으로 디자인하지도 않아서 각각 스타일이 조금씩 달랐다.

어도비 캐즐론

handgloves

handgloves

handgloves

산세리프의 두께

산세리프 활자체는 여러 장치를 이용해 글자를 강조해야 하는 간판 제작 전통에서 비롯되었다. 때문에 다양한 두께의 자족을 가진 경우가 많다.

스태그 산스, 아브니르 넥스트, 오빈크

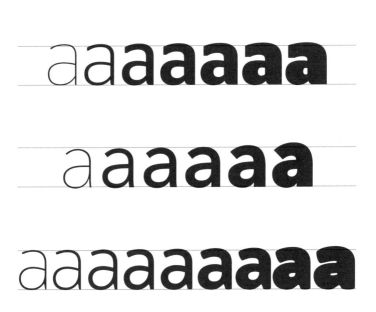

획이 가늘고 일정한 마스터 폰트에 두께를 더하는 여러 방법이 있다. 가로와 세로 획 모두에 두께를 더해 적은 획 대비를 유지-하거나, 디돈 양식에 따라 세로 획에 두께를 더하거나, 납작 캘리그래피 펜과 같은 두께와 대비를 갖도록 조절할 수 있다.

적은 획 대비 디돈 양식 납작 펜 양식

디돈 (Didone)은 디도 (Didot)와 보도니 (Bodoni)의 합성어로, 18세기 후반에 등장한 활자체 양식이다. 두꺼운 세로 획에 기반한 큰 대비와 수평형 세리프가 특징이다. 207쪽 참조.

납작 펜의 대비

가상의 납작 펜 너비에 따라 획 대비의 성질이 크게 다를 수 있다.

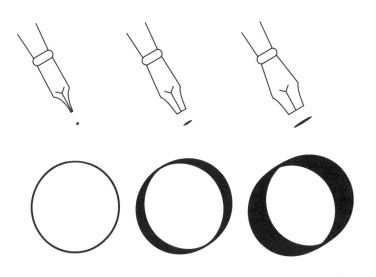

엑스-하이트의 변화

같은 활자 가족에 속하더라도 두꺼운 활자체는 글자가 제 기능을
할 수 있도록 가는 활자보다 엑스-하이트를 조금 키워서 공간을
확보한다.

아브니르 넥스트, 오빈크

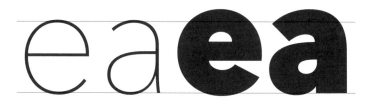

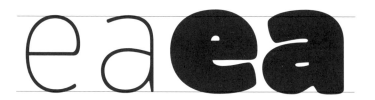

익스팬디드와 컨덴스트의 두께

큰 활자 가족에서 익스팬디드와 컨덴스트 너비에 똑같은 두께를
더하지 않아도 된다. 익스팬디드 활자체는 글자 내부 공간의 크기
차이 때문에 컨덴스트 활자체보다 더 두꺼워야 한다.

프루티거 넥스트 블랙, 프루티거 넥스트 블랙 컨덴스트

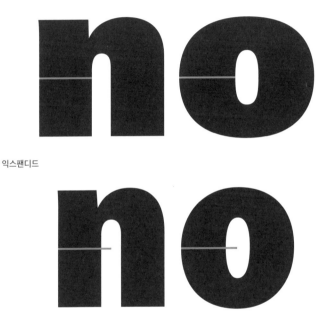

익스팬디드

컨덴스트

접합부 다듬기

두께를 더하고 나면 글자꼴을 또렷하게 만들기 위해 접합부를
재조정하는 일이 항상 필요하다. 이 작업은 아치가 스템으로
이어지는 접합부에 특히 필요하다.

뉴트럴 매스

ngsp

세로획과 가로획의 관계

라이트 두께는 가로획과 세로획의 너비가 비교적 일정하다. 반면
헤비 두께는 가로획이 세로획보다 가는 경우가 많다.

에우로스틸레 넥스트

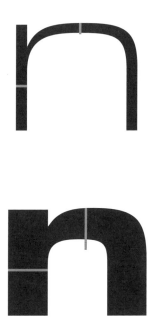

두께 차이의 표시

인간의 몸은 주어진 무게의 상대적인 변화를 인지한다. 100 g의 사물을 들고 있을 때 60 g이 추가되면 그 차이를 인지하지만, 물체가 5 kg이면 훨씬 큰 중량이 더해져야 알아챌 수 있다. 우리 눈도 이와 같은 방식으로 작동하기 때문에 활자체의 두께는 선형적이 아니라 지수적 (exponential)으로 변해야 한다.

두께의 지수적 증가

선형적 방식에서 중간 두께는 1, 2, 3, 4, 5 unit과 같이 동일한
절댓값에 의해 획 너비가 일정하게 증가한다. 지수적 방식에서는
연속하는 두께 사이의 비율이 항상 일정하도록 각 두께가 일정한
퍼센트 값에 의해 기하급수적으로 증가한다. 이것은 '루카스 데
그루트의 인터폴레이션 이론'으로 알려져 있다.

선형적 증가

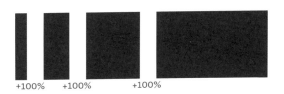

지수적 증가

루카스 데 그루트 (Lucas de Groot)는
네덜란드의 활자 디자이너이며, 룩 데 그루트
(Luc(as) de Groot)란 이름으로 알려져
있다. 시시스 (Thesis), 콘솔라스 (Consolas),
카리브리 (Calibri) 등을 디자인했다.

두께 증가 비교

지수적 전개의 경우 두께의 증가가 비교적 일정하게 보인다.
반면에 선형적 전개에서는 가중치가 크게 달라 보이는 점에
주목해야 한다.

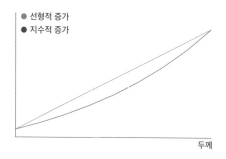

선형적 증가
지수적 증가

두께

선형적 증가 중간 부분에서 큰 두께 차이 두꺼운 활자의 작은 두께 차이

지수적 증가 상대적으로 가는 중간 두께

새로운 활자를 디자인하기 전에 다양한 활자 계통과 각각 연관된 전통적인 특징들을 알고 있으면 도움이 된다. 활자 분류는 생각처럼 쉽지 않다. 많은 새로운 활자체가 어떤 계통에도 속하지 않기 때문이다. 가장 일반적인 두 가지 분류법은 헤릿 노르트제이처럼 필기구를 따르거나, '복스 활자 분류법'과 '영국 표준'처럼 역사적 발전을 따르는 방식이다.

헤릿 노르트제이 (Gerrit Noordzij)는 네덜란드의 활자 디자이너이다. 1960년부터 30년간 헤이그 왕립 예술 아카데미에서 활자 디자인을 가르쳤다. 대표적인 저서로 『획』 (The Stroke, 1985년)이 있다.

복스 활자 분류법 (Vox-ATypI classification)은 프랑스 역사가 막시밀리언 복스 (Maximilien Vox)가 1954년 개발, 국제 타이포그래피 협회에서 공인한 분류 체계이다. 이후 영국 표준 (British Standard)으로 채택되었다.

필기구에 따른 분류

헤릿 노르트제이의 분류 개념은 납작 펜 획 (평행 이동)과 뾰족 펜 획 (팽창 변형)의 조합에 기초한다. 그는 이들이 증감하는 모습을 대조하며 글자 성질의 점진적 변화를 보여주는 육면체를 만들었다. 여기에서 올드 스타일 활자체와 휴머니스트 산세리프 활자체는 대비와 세리프의 유무만 다르기 때문에 대척하지 않고 오히려 가까운 것으로 분류된다.

헤릿 노르트제이가 사용하는 용어 평행 이동 (translation)은 수학에서 가져온 것이며, 팽창 변형 (expansion)은 그에 상응하게 스스로 고안한 용어다. 이에 관해 노르트제이의 저서 「획」을 참조하라.

역사에 따른 분류

역사에 기초한 분류 체계를 비판적으로 보는 시각은 그것이 다른 스타일보다 세리프 스타일을 선호한다는 것에서 기인한다.

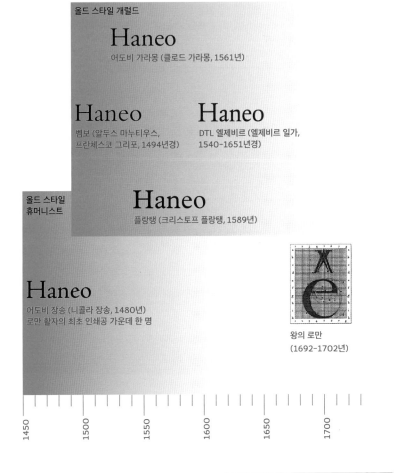

올드 스타일 개럴드

Haneo
어도비 가라몽 (클로드 가라몽, 1561년)

Haneo
벰보 (알두스 마누티우스,
프란체스코 그리포, 1494년경)

Haneo
DTL 엘제비르 (엘제비르 일가,
1540-1651년경)

올드 스타일
휴머니스트

Haneo
플랑탱 (크리스토프 플랑탱, 1589년)

Haneo
어도비 장송 (니콜라 장송, 1480년)
로만 활자의 최초 인쇄공 가운데 한 명

왕의 로만
(1692-1702년)

1450 · 1500 · 1550 · 1600 · 1650 · 1700

이 표는 디지털 폰트의 기초가 된 원본 활자가
언제 개발되었는지 보여준다. 괄호 안에 적힌
디자이너와 연도는 디지털 폰트를 만든 사람이
아닌 원본을 그린 사람과 제작 시기이다.

Haneo
어도비 캐즐론 (윌리엄
캐즐론, 1766년)

슬래브 세리프

Haneo
비트스트림 클라런든 (로버트 비즐리, 1845년)

트랜지셔널

Haneo
배스커빌 (존 배스커빌, 1775년)

그로테스크

Haneo
프랭클린 고딕 (모리스 벤튼, 1905년)

디돈

Haneo
바우어 보도니 (지암바티스타 보도니, 1813년)

Haneo
디도 (디도 일가, 1710-1850년경)

Haneo
스카치 모던

네오-그로테스크

Haneo
헬베티카 (막스 미딩거,
1957년)

지오메트릭

Haneo
푸투라 (파울 레너, 1927년)

산세리프 휴머니스트

Haneo
길 산스 (에릭 길, 1927년)

| 1750 | 1800 | 1850 | 1900 | 1950 | 2000 |

프랑스 루이 14세의 주도로 제작된 왕실 전용
활자체 왕의 로만 (Romain Du Roi)은 정교한
격자 그리드를 바탕으로 디자인되었으며 이것은
현대 활자 디자인의 일반적 접근법이 되었다.

별색의 면은 양식 사이의 영향 관계를 정확히
나타내지 않는다. 예를 들어 표에는 디돈과 그로-
테스크가 분리되어 있지만 그로테스크 양식은
디돈의 영향 아래 형성되었다.

알파벳의 기원

대문자와 소문자는 사실 기원부터 다른 별개의 알파벳이다.
대문자 알파벳은 돌에 새겨진 섬세한 글자 조각에, 소문자 알파-
벳은 종이 위 펜의 흐름에 기초한다.

트라얀

HOB
GEM

이렇게 서로 다른 배경은 두 알파벳의 구조적 차이를 만들어냈다.
소문자 알파벳은 손으로 쓴 카롤링거 소문자에서 영감을 받았다.

카롤루스 대제의 지원으로 780년경 개발된
카롤링거 소문자 (Carolingian Minuscule)는
가독성과 필사를 위해 각 소문자의 차이를 분명히
한 것이다. 약 400년간 활발히 쓰인 뒤 블랙레터
(Blackletter)의 기초가 되었다.

숫자의 기원

숫자는 아랍어를 사용하는 인도에서 유래된 뒤 중세에 이르러 라틴 알파벳에 포함되었다. 서구와 다른 아랍 캘리그래피의 전통 때문에 숫자는 여전히 라틴 알파벳과 구조가 매우 다르다.

카를로 세리프

1I2Z3K
4H5F6b
7E8B9q

이탤릭 스타일은 이탈리아 르네상스의 칸첼레레스카 필기체에서 유래했다. 이 스타일은 펜의 빠른 움직임으로 글자와 글자를 잇는 유려한 획이 특징이다.

포에티카

Cancelleresca

flowing

Renaissance

로버트 슬림백 (Robert Slimbach)이 1992년 발표한 포에티카 (Poetica)는 16세기 매너리즘 시대의 활자체다. 소문자만 있는 초기 이탤릭과 달리 대문자를 포함하며 르네상스 시대의 형태를 더욱 극적으로 표현한다.

13세기 교회에서 사용된 칸첼레레스카 필기체 (Cancelleresca writing hand)의 초기 양식은 블랙레터에 가까웠다. 이탤릭의 기초가 된 후기 양식은 14세기 이탈리아에서 유행했으며 펜을 45°로 기울여 잡고 빠르게 흘려 쓴다.

올드 스타일 휴머니스트 (Old Style Humanist)는 15세기 베네치아의 인쇄공 니콜라 장송의 활자도 포함한다. 이 스타일은 납작 펜의 필기를 모방하지만 대문자는 로만 대문자를 참조한다.

어도비 장송

납작 펜의 흔적 | 기울어진 크로스바 | 비스듬한 어센더 세리프

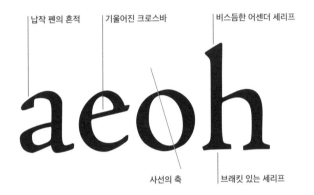

사선의 축 | 브래킷 있는 세리프

다양한 너비의 대문자

니콜라 장송 (Nicolas Jenson)은 이탈리아 베네치아에서 활동한 프랑스의 인쇄공이자 활자 디자이너이다. 그가 만든 활자체는 로만 활자체 모형이 되었다.

올드 스타일 개럴드 (Old Style Garalde)는 16세기 클로드 가라몽과 15세기 알두스 마누티우스의 이름을 합쳐서 줄인 준말-에서 유래한 단어다. 납작 펜으로 쓰지만 휴머니스트 계열보다 섬세하다.

어도비 가라몽

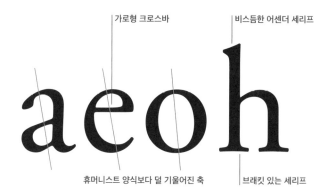

가로형 크로스바

비스듬한 어센더 세리프

휴머니스트 양식보다 덜 기울어진 축

브래킷 있는 세리프

다양한 너비의 대문자

클로드 가라몽 (Claude Garamond)은 프랑-스의 활자 조각가이다. 가라몽 이름을 가진 여러 폰트가 있는데 일부는 로베르 그랑종 (Robert Granjon)의 이탤릭을 짝으로 사용하고 다른 일부는 가라몽 원작과 관계가 없다.

알두스 마누티우스 (Aldus Manutius)는 이탈리아의 인쇄 업자, 고전 학자이다. 그는 세미콜론을 발명하고 1499년 프란체스코 그리포 (Prancesco Griffo)에게 최초의 이탤릭 활자체 제작을 의뢰한 인물로 알려져 있다.

18세기 존 배스커빌과 피에르 시몽 푸르니에의 활자체들이
트랜지셔널 (Transitional)의 중심이다. 이 활자체들은 개럴드와
디돈의 요소들이 혼재하는 과도기적 형태를 가진다.

뉴 배스커빌

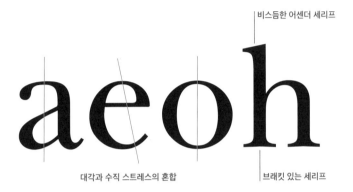

비스듬한 어센더 세리프

대각과 수직 스트레스의 혼합

브래킷 있는 세리프

올드 스타일 계통보다 적은 너비 차이

존 배스커빌 (John Baskerville)은 영국의
활자 디자이너이자 인쇄업자로서 캠브리지-
대학의 서적을 만들면서 여러 활자체를
디자인했다. 그의 활자체들은 신고전주의와
18세기 합리주의에 기초한다.

피에르 시몽 푸르니에 (Pierre Simon
Fournier)은 프랑스의 활자 디자이너이다. 그가
디자인한 활자체는 신고전주의와 바로크 양식을
반영하지만, 독특하게도 로만체와 이탤릭체의
엑스-하이트가 다르게 디자인하였다.

때때로 모던 (Modern)이라고도 불리는 디돈 (Didone)의 외형은
뾰족 펜과 좀 더 구조적 모양으로 대변된다. 이 스타일의 헤드라인
버전은 큰 획 대비를 갖는다.

어칸서스

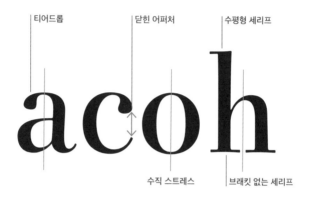

티어드롭 · 닫힌 어퍼처 · 수평형 세리프

수직 스트레스 · 브래킷 없는 세리프

너비 차이가 적은 대문자

여러 출판물에 디돈과 모던이라는 용어가
혼용되지만 신조어인 디돈의 사용을 권장한다.
왜냐하면 모던, 올드 스타일처럼 일반 낱말로
쓰면 그것이 특정 활자 계통을 가리키는지
모호하기 때문이다.

슬래브 세리프 (Slab Serif)와 산세리프 활자체는 산업 혁명 당시 포스터에서 활자로 사람들의 눈길을 사로잡는 것이 중요해지면서 사용되기 시작했다.

카를로 세리프

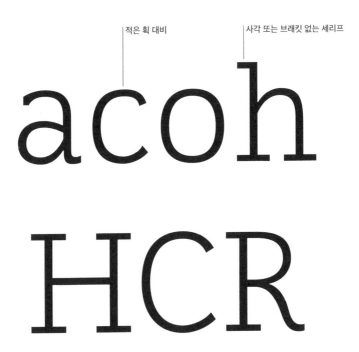

적은 획 대비

사각 또는 브래킷 없는 세리프

획의 변화는 납작 펜 또는 유연한 뾰족 펜의 휴머니스트 스타일을 의미하거나 기하학적 형태의 구조적인 변형으로 나타낼 수 있다. 초기 산세리프 활자체는 디스플레이용으로만 디자인되었다. 일반-적으로 산세리프 활자체는 세리프 활자체보다 획 대비가 적다.

바우, 파고, 헬베티카 노이에, 스태그 산스

statement
without licens
influence
sometimes

비교적 대비가 큰 그로테스크 산세리프 (Grotesque Sans Serif)
활자체는 19세기에 출현했다.

프랭클린 고딕

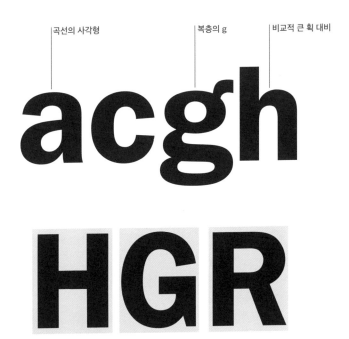

곡선의 사각형

복층의 g

비교적 큰 획 대비

그로테스크 양식에서 유래했으며 유니버스와 헬베티카와 같이
일반적으로 사용되는 산세리프 스타일이 포함된다.

헬베티카 노이에

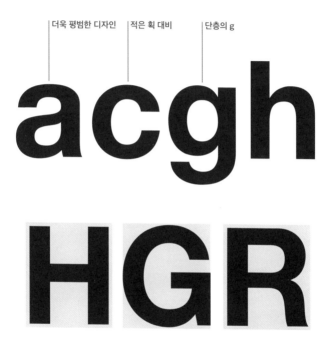

더욱 평범한 디자인 | 적은 획 대비 | 단층의 g

지오메트릭 산세리프 (Geometric Sans Serif)는 사각형, 삼각형, 원 같은 기하학적 형태로 구분되며 많은 부분이 수학적 기준을 따른다. 이런 디자인은 수학적 계산보다 시각적 판단을 중요시-하고 그리드에 지나치게 의존하지 않아야 한다.

아방가르드 고딕

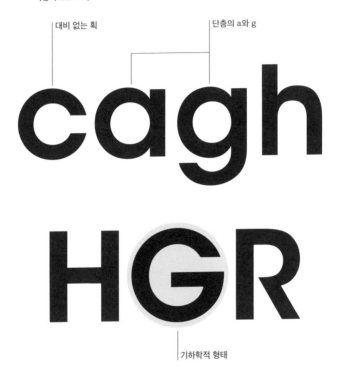

대비 없는 획

단층의 a와 g

기하학적 형태

휴머니스트 산세리프 (Humanist Sans Serif)는 로만 대문자와
올드 스타일 세리프 활자에 바탕을 두고 납작 펜의 영향을 받았다.

길 산스

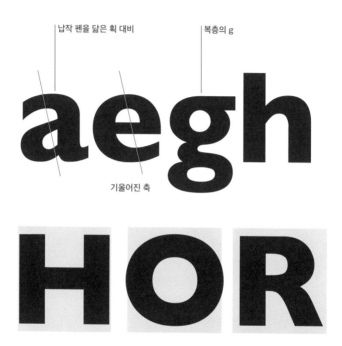

납작 펜을 닮은 획 대비

복층의 g

기울어진 축

너비 차이가 큰 대문자

글리픽 (Glyphic)은 캘리그래피보다 돌이나 금속에 새겨진 글자 조각에 기초하기 때문에 획 끝에서 작은 삼각을 자주 볼 수 있다.

알브라타, 옵티마, 더블, 알베르투스

romanesque

jumpsover

stone

quickbrown

스크립트 (Script) 활자체는 주로 글자들이 빈번히 이어지는 흘림
필기체에서 유래한다.

리자 디스플레이, 펜나, 오데스타, 라인

그래픽 (Graphic) 활자체는 간판 쓰기의 전통에서 유래하였고
일반적으로 디스플레이 용도로만 디자인되었다. 아르누보 사조의
서적 타이포그래피에서 볼 수 있는 전통적 글자 골격에 관한
강박으로부터 자유로운 레터링 스타일을 보여준다.

방코, 아놀드 뵈클린, 프린크 헨리온, 스닉커

DIRECTION

equipment

HENRION

Superman

활자체 목록

활자체		디자이너	배급사
걸리버	Gulliver	Gerard Unger	Gerard Unger
그레타	Greta	Peter Bil'ak	Typotheque / Fontstand
그로체 컨덴스트	Grotzec Condensed	Mário Feliciano	Feliciano Type Foundry / Fontstand
길 산스	Gill Sans	Eric Gill	Monotype
노벨	Nobel	Tobias Frere-Jones	Font Bureau
뉴 베스커빌	New Baskerville	John Baskerville and George Jones	ITC
뉴 칼레도니아	New Caledonia	W.A.Dwiggins and Linotype staff	Linotype
니티 모스트로 디스코	Nitti Mostro Disco	Pieter van Rosmalen	Bold Monday / Fontstand
더블	Double	Étienne A.Bonn and Alexandre S.Demers	Coopers and Brasses / Fontstand
디도 디스플레이	Didot Display	Bill Troop	Canada Type
라인	Line	Göran Söderström and Stefania Malmsten	Letters from Sweden / Fontsatnd
록키	Rocky	Matthew Carter and Richard Lipton	Font Bureau
리자	Liza	A.Helmling, B.Jacobs and S.Kortemäki	Underware
마프라	Mafra	Pedro Leal	DSType
미세스 이브스	Mrs Eaves	Zuzana Licko	Emigre
밀러	Miller	Matthew Carter	Font Bureau
바우	Bau	Christian Schwartz	FontFont
바우어 보도니	Bauer Bodoni	Heinrich Jost	Linotype
방코	Banco	Roger Excoffon	Adobe

어도비 가라몽과 슈템플 가라몽처럼 이름은
같지만 제작사에 따라 활자체가 다르면 제작사
이름을 표기했다.

활자체		디자이너	배급사
베르톨트 악치덴츠 그로테스크	Berthold Akzidenz Grotesk	Günter Gerhard Lange	Linotype
브라카	Braca	Dino dos Santos / Pedro Leal	SDSType / FontStand
비스미트	Bismuth	Ondrej Jób	Urtd / Fontstand
사우나	Sauna	A.Helming, B.Jacobs and S.Kortemäki	Underware
스니커	Snicker	Mark Simonson	Mark Simonson Studio / Fontstand
스위프트 노이에	Swift Neue	Gerard Unger	Linotype
스카치 모던	Scotch Modern	Nick Shinn	Shinntype
스태그	Stag	Christian Schwartz	Commercial Type
스텔라	Stella	Mário Feliciano	Feliciano Type Foundry / Fontstand
아르노 프로	Arno Pro	Robert Slimbach	Adobe
아르놀트 뵈클린	Arnold Böcklin	Otto Weisert	Linotype
아방가르드 고딕	Avant Garde Gothic (ITC)	Herb Lubalin and Tom Carnase	Elsner + Flake
아브니르 넥스트	Avenir Next	Adrian Frutiger and Akira Kobayashi	Linotype
아우토	Auto	A.Helming, B.Jacobs and S.Kortemäki	Underware
아푸드	Apud	Dino dos Santos	DSType
알베라타	Alverata	Gerard Unger	TypeTogether / Fontstand
알베르투스	Albertus	Berthold Wolpe	Monotype
액타 포스터	Acta Poster	Dino dos Santos	DSType / FontStand
앤티크 올리브	Antique Olive	Roger Excoffon	Linotype
어도비 가라몽	Adobe Garamond	Claude Garamond and Robert Slimbach	Adobe
어도비 젠슨	Adobe Jenson	Nicolas Jenson and Robert Slimbach	Adobe

활자체		디자이너	배급사
어도비 캐즐론	Adobe Caslon	William Caslon and Carol Twombly	Adobe
아칸서스	Acanthus	Akira Kobayashi	FontFont
에우달드 뉴스	Eudald News	Mário Feliciano	Feliciano Type Foundry
에우로스틸레	Eurostile	Alessandro Butti and Aldo Novarese	Linotype
에우로스틸레 넥스트	Eurostile Next	Akira Kobayashi	Linotype
엘도라도	Eldorado	D.Berlow, T.Frere-Jones and T.Rickner	Font Bureau
엥겔 누	Engel New	Sofie Beier	The Northern Block
오데스타	Odesta	Ondrej Jób	Urtd / Fontstand
오빙크	Ovink	Sofie Beier	The Northern Block
오크레	Ocre	Pedro Leal	DSType / FontStand
옵티마	Optima	Hermann Zapf	Linotype
요안나	Johanna	Eric Gill	Monotype
유니버스	Univers	Adrian Frutiger	Linotype
이탈리안 플레이트 2번	Italian Plate No.2	Jonas Hecksher	Playtype / Fontstand
인포	Info	Erik Spiekermann and Ole Schäfer	FontFont
카를로 세리프 / 산스	Karlo Serif / Sans	Sofie Beier	The Northern Block
카를로 오픈	Karlo Open	Sofie Beier	The Northern Block
칸스탄시	Constantia	John Hudson	Microsoft Typography
캅사	Capsa	Dino dos Santos	DSType
콘솔라스	Consolas	Luc(as) de Groot	Microsoft Typography
콜	Call	A.Koenig, M.Ignaszak and S.Kisters	FontFont
콰드라트	Quadraat	Fred Smeijers	FontFont

활자체		디자이너	배급사
클리포드	Clifford	Akira Kobayashi	FontFont
클립	Clip	Ondrej Jób	Urtd / Fontstand
트라얀	Trajan	Carol Twombly	Adobe
티사	Tisa	Mitja Miklavčič	FontFont
파고	Fago	Ole Schäfer	FontFont
파시트	Facit	Tim Ahrens	Just Another Foundry
파이크	Pyke	Sofie Beier	T26
파키어	Fakir	A. Helmling, B. Jacobs and S. Kortemäki	Underware
페나	Penna	Pedro Leal	DSType / FontStand
포베리	Forbury	Peter Graabæk	Gestalten
포에티카	Poetica	Robert Slimbach	Adobe
푸투라	Futura	Paul Renner	Linotype
프랭클린 고딕	Franklin Gothic	Morris Fuller Benton	ITC / Linotype
프레이트	Freight	Joshua Darden	Darden Studio
프루티거 넥스트	Frutiger Next	Adrian Frutiger and Linotype staff	Linotype
프린크 헨리온	Plinc Henrion	H. K. Henrion and Wendy Ellerton	House Industries / Fontstand
햅틱	Haptik	Reto Moser and Tobias Rechsteiner	Grilli Type
헬베티카 노이에	Helvetica Neue	Max Miedinger and Linotype staff	Linotype
DTL 하를레머	DTL Haarlemmer	Frank E. Blokland	Dutch Type Library

220